水彩畫
美感經驗

The Aesthetic Experience of
Watercolor Paintings

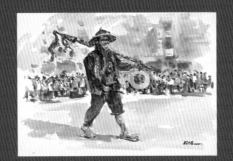

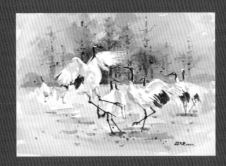

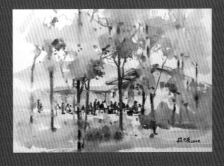

前言

孫少英

　　水彩顏料分透明（transparent）和不透明（gouache）兩種。透明顏料是阿拉伯橡膠與純顏料製成，即使用水稀釋也能鮮豔顯色，呈現高度的透明感，不易重疊修改，基本上白色是活用紙張原來的白色，稱為「留白」。不透明顏料（或稱廣告顏料）用大量粉質，在用法上因為能覆蓋先塗上的顏色，畫起來可以重疊描繪，將線稿完全遮掩，比較方便，另外與透明水彩的差別是使用白色顏料的機會很高。

　　一般來說，講到水彩顏料多半指的是透明水彩顏料，我個人一直以來也使用透明水彩，我不打鉛筆草稿，畫面上看起來也較為乾淨俐落。水彩畫發源於歐洲，十八世紀時英國發揚光大，讓水彩畫成為一項單獨畫種。當時的顏料是透明顏料，相沿至今，世界各國的水彩畫家大多數是用透明水彩顏料。因此，透明水彩一直被認為是水彩畫的正統或主流。本書內所有的畫作均是使用透明水彩。

　　談到美感是美學範疇，世間有關美學的論述，多偏重哲學、文學或心理學。專論繪畫美學或單論水彩畫美學的書、文章不多，比較多的水彩畫冊是以水彩技法入手，教授基本功法。我畫水彩算一算差不多六十幾年，多以寫生為主，喜歡用透明水彩來創作。一路上我回憶起來，跌跌撞撞，很多摸索研究出來的心得想跟讀者分享。記得學生時代最初學畫，能畫得像，或能順利完成一張畫就很滿足了，幾年下來技法的掌握已不是問題。年紀漸長，畫久了，要求自己的標準也越來越高，逐漸注意到畫作除了技法，美感也很重要。

　　多年的思索，想了一些關於美感的道理出來，我把這些道理整理成了十個條目，在這本書裡，我將這些條目分成十個單元來說明水彩畫的美感原理和實現方法。每個單元，我都以多幅畫作舉例解說，清楚易懂。這本書純是我個人的經驗，經驗有的有其價值，有的可能是個人主見或偏見，我書名定為「水彩畫美感經驗」，意思是可以參考，絕非定論。懇請讀者指教，或與作者相約討論。

出版序
點線面的魔術

盧安藝術總經理 康翠敏

　　西畫和國畫的學習過程很不相同，這跟東西方的教育思想應該有大的關連。國畫是從臨摹開始入手，學習各式皴法和運筆法，然後由臨摹古人的畫作開始；水彩是西方畫種，講究的是結構和光影，點線面的經營，學水彩要從素描學起是正規的入門法則，也是孫老師堅持教水彩的不二法門。

　　盧安藝術自2013年開始總代理孫少英老師的藝術行銷業務，除了畫作銷售、畫展規劃爲主力，畫冊出版、「手繪台中舊城藝術地圖」快樂寫生日活動、校園講座和駐館藝術家企劃執行也都是每年持續地進行。8年來在推廣水彩藝術的課程中，孫老師雖已屆90高齡，仍然馬不停蹄地傳授他的繪畫心得，精神毅力令人敬佩。常常會有學生或家長問他：「畫水彩一定要留白嗎？」，「爲甚麼構圖構不好，就不要再畫了？」，「爲甚麼畫水彩要從素描開始練起？」這些問題常常被提起，每年都有人問。

　　於是在2015年我們出版了孫少英老師的《素描趣味》強調素描的重要和趣味，2018年更進一步出版了《寫生藝術》教授永不退流行的12堂寫生課，讓喜歡寫生的畫友見書如見人，隨時隨地都有孫老師跟在身旁指導。幾年下來《素描趣味》和《寫生藝術》兩本一套已經是頗受好評的美術教學書，從鉛筆到水彩的學習歷程中，對學繪畫或設計的畫友都很有幫助，這是我們出版方始料未及的鼓勵。

　　2021年我們再度規劃《水彩畫美感經驗》新書，書中規劃有10個章節，孫老師將畢生對水彩的鑽研編寫了10章水彩畫美感的經驗傳承，不同於坊間許多步驟齊全，分解細微的水彩畫教科書，本書前6篇是講述構圖美、光影美、色彩美、留白美、渲染美、筆觸美，關於水彩技法的示範與講解。後4篇是調子美、簡約美、氣勢美和抽象美是水彩的型式美，每張都有畫作示範，全書共有95張畫作。構圖美擺在第一章節表示構圖的重要性，他以埔里愛蘭橋做示範，同1個地點畫3張不同的構圖，讓讀者去感受不同的美感，訓練自己建構自己的創作要表現的樣貌。一開始自己構圖會有難度，畫不好再畫，多觀察喜歡的作品，來回練習，漸漸地自己的風格就會產生。

　　以「日本垂櫻」畫作爲例，花叢留白完全是一種抽象概念，孫老師把握其大面，並以點狀筆法表現花多的密集感，樹幹如書法下筆，線條篤定明確，水彩畫的美感，點線面的交織就如變魔術一般出現了。

目錄

構圖美

構圖，是一幅畫的先決條件。

開始構圖不當，這幅畫即便用心畫下去，最終還是失敗的。

我寫生或是在室內作畫，動筆前我會慎重思考以下五個條件：

一、高低：有高有低，畫圖有變化，千萬不能過分平整。寫生時常常會碰到一排
　　樹，或一排房子很平整，為求美感，一定要把樹或房子高出或降低一部份。平
　　整是繪畫的大忌，變化是美感的來源。

　　寫生，還有一個重要常識，是視平線高低的問題，所謂視平線是與眼睛同高的
　　一條線，通常在平地寫生，這條線不要定太高，要在中線以下，因為空太高，
　　下半部很難收尾。在高處俯瞰作畫，視平線應定在中線以上，因為是俯瞰，眼
　　下的景物多樣，有得畫，好處理，也豐富。

二、遠近：有遠景、中景、近景，前後層次分明，視覺上不會覺得悶塞。

　　假若只有近景，也要利用模糊、清楚的技巧，區分稍前稍後的前後關係，譬如
　　畫人像正面，鼻尖要清楚，耳朵就要模糊一點，這樣鼻子和耳朵就有前後遠近
　　之分，也會有明顯的立體感。

三、大小：譬如老樹下有小廟，大樓下有人群，高山中有瀑布，荷葉上有露珠等
　　等，畫面中有大有小，是趣味的重要來源。

四、疏密：書法家很講究：「密不通風，疏可走馬」，作畫也是一樣。譬如畫一片
　　樹林，千萬不能畫的密不通風，要留出適度空間，才會有呼吸順暢的感覺。畫
　　市集或廟會，要把人群做適當疏密安排，使畫面活潑生動。

五、輕重：深色看起來重，淺色輕。密集的大面重，稀疏的小面輕。畫面的上下左
　　右輕重配搭適當，會有舒適的平衡感，一幅畫若失去平衡，看起來一定覺得很
　　不順眼。

　　在室內作畫，以上五點可隨心運用，在戶外寫生，面對的景物沒有那麼理想怎
麼辦呢？寫生不是照相，要運用自己的美感智慧，加以挪動和增刪，以求得構圖的
完美。

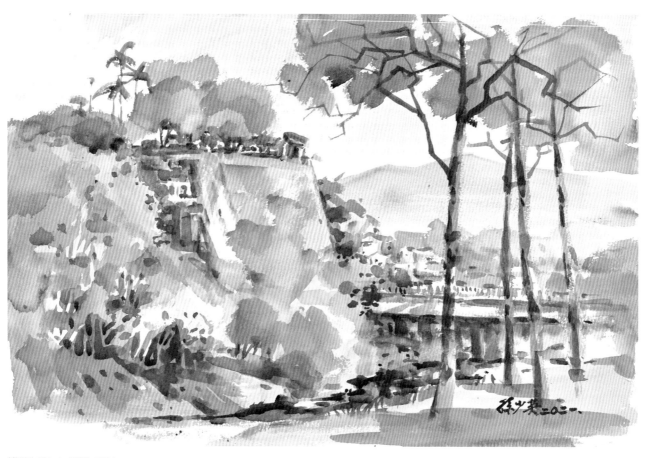

埔里入口(一) 四開 2021

中潭公路左側，過了南港溪上的愛蘭橋，就是埔里市區了。

愛蘭橋頭左側有一道高聳的岩壁，原是一座小山切面整修的。岩壁頂端建有埔里最古老的廟宇醒靈寺。

六十年前，我剛來埔里時，覺得這裡好像古時候的隘口，有護城河和棧橋頗有思古之幽情。這裡景色，很有埔里小鎮的代表性。

我最近畫了三張水彩，這是第一張，以我前面所列的構圖五個條件來說，高低、遠近、大小、疏密、輕重，似乎都具備了。但我想，不要樹，只要岩壁，廟宇和橋樑，是不是更可以實現埔里入口的特色，因此，我又畫了第二張。

我跟第一張比較，沒有樹，
有突現主題的感覺，
但就構圖的觀點來看，
岩壁、山頭、廟宇所佔的面積似乎過大，
整體畫面有大小、輕重不均衡的現象。
因此我又畫了第三張。

埔里入口(二) 對開 2021

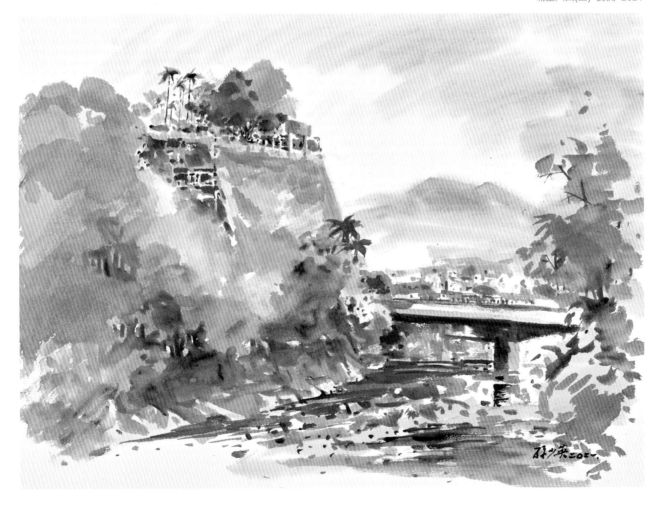

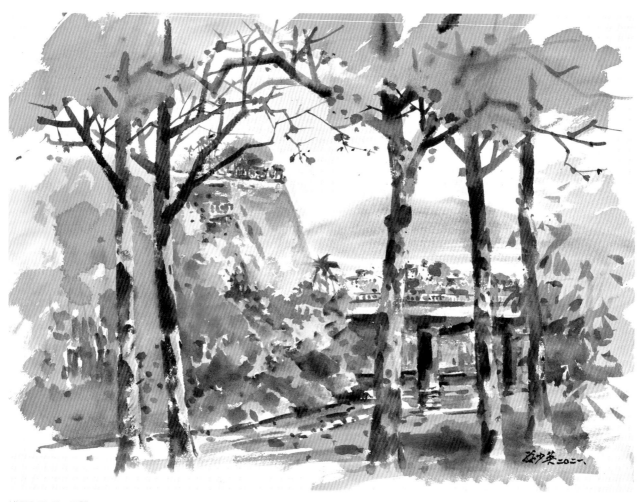

埔里入口(三) 四開 2021

我把樹加多了，想突現遠、中、近的感覺。
我跟前兩張比較，畫面較為豐富，變化也多些，
但總覺得沒有前兩張清爽。
看來看去，我還是喜歡第一張。
作畫，構圖的整體感太重要了。

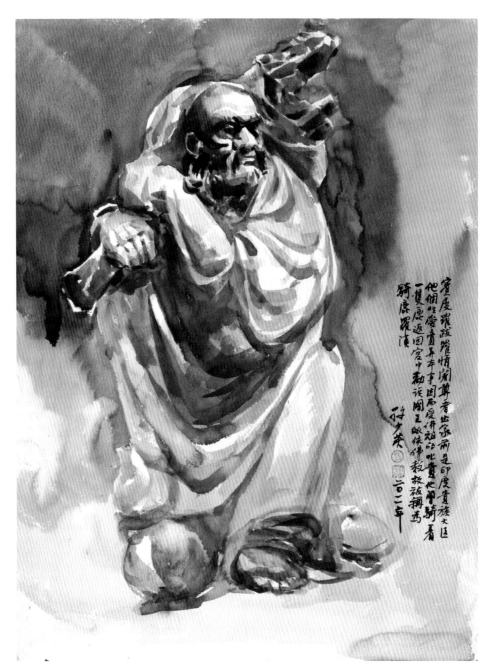

畫人像或雕像，沒有遠景、中景、近景之分，為求好的立體效果，除了光影以外，近的部份，譬如鼻子要畫很清楚，耳朵就要畫稍微模糊一點，這樣表達，才有遠近距離的立體效果。

賓度羅跋囉惰闍尊者出家，而是印度貴族大臣他們旺盛愛實專車，因而受佛祖的此責也常騎著一隻鹿返回宮中勸諫閩王跟隨佛教教改歸為

騎鹿羅漢

十八羅漢之一　對開　2011

11

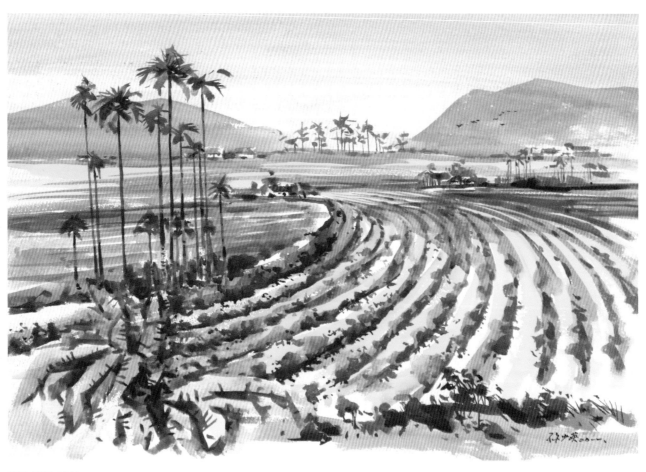

茶田 四開 2011

在高處俯瞰茶田，
視平線要定在紙的中線以上，
這樣，
廣闊的茶畦才能盡入畫面。

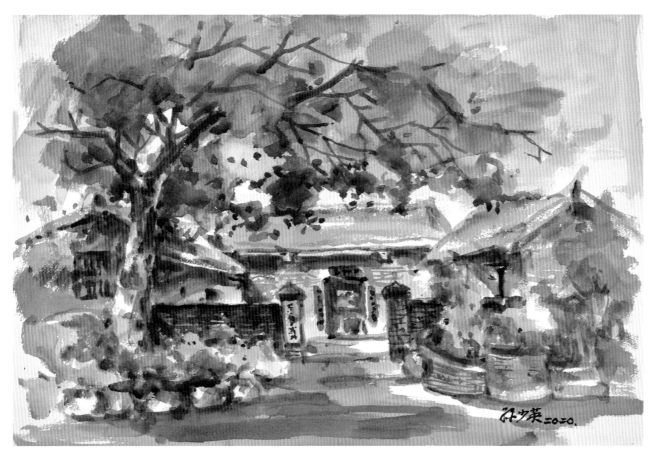

頭份三合院　四開　2020

在平地畫三合院，視平線不要定太高。
即景物主體與地面接觸的線應在視平線以下。
這樣地面的景物容易處理。
大樹的枝葉遮住部份屋頂，
使平整的屋頂有了高低變化。

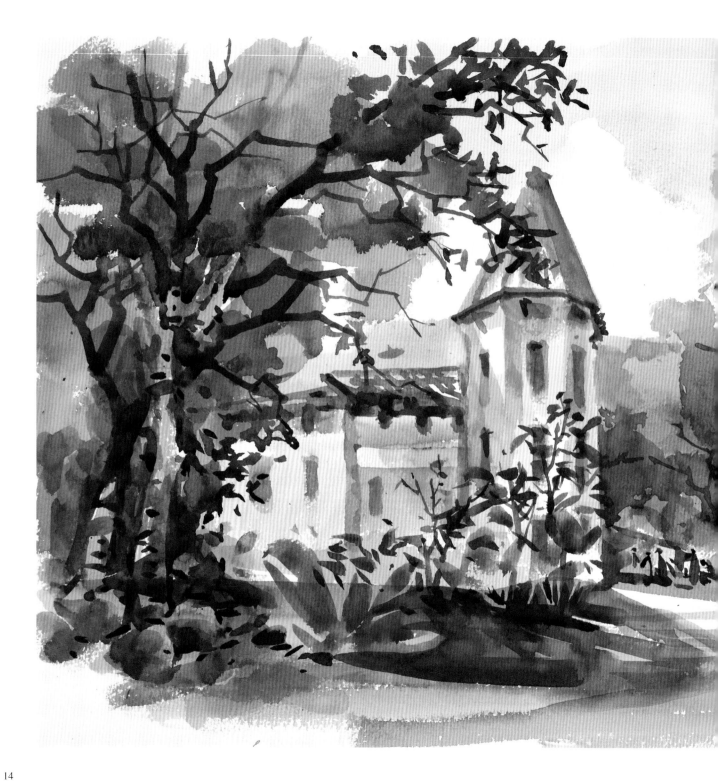

優質的民宿，多有優良的視野和美好的外觀，
這是渡假遊客心情愉悅的首要條件。
這幅畫，高低、疏密都有適度的安排。

桃米民宿 四開 2014

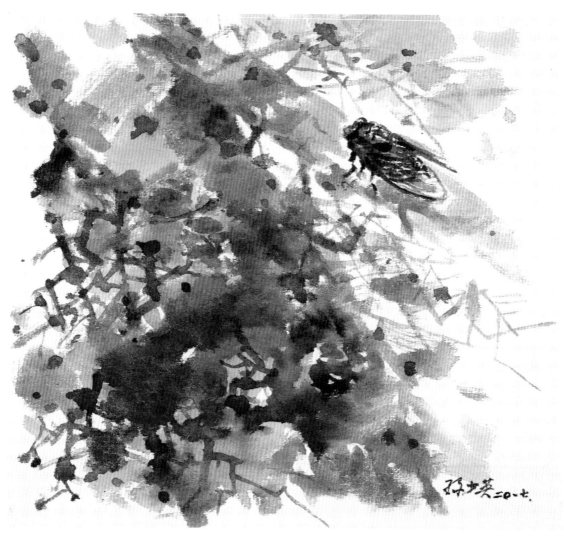

大樹與蟬　八開　2017

這是一幅想像畫。
樹幹的面積很大，蟬的體積很小，
我特意製造這種大小、輕重、疏密的變化效果。

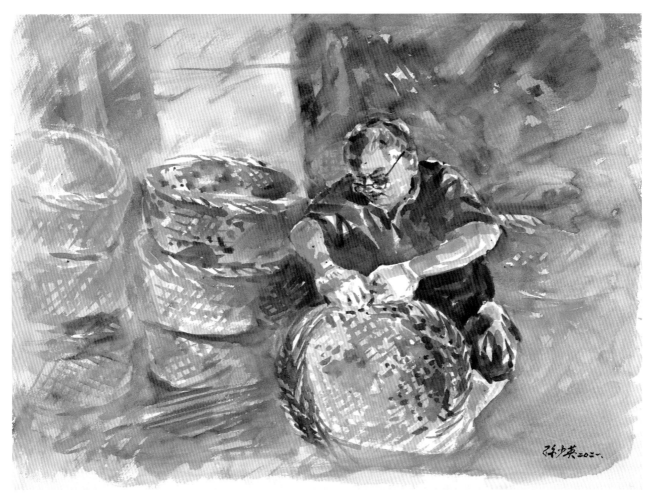

編竹簍 對開 2021

編竹人及正在編造的竹簍清楚，
周邊淡化，達到了突出主題的效果。

埔里有一百五十多家民宿，
這家民宿溪流環繞，景觀宜人。
木屋、樹林與空曠的河面形成美好的疏密效果。
遠處的拱橋增添了畫面的趣味。

水鄉民宿 四開 2019

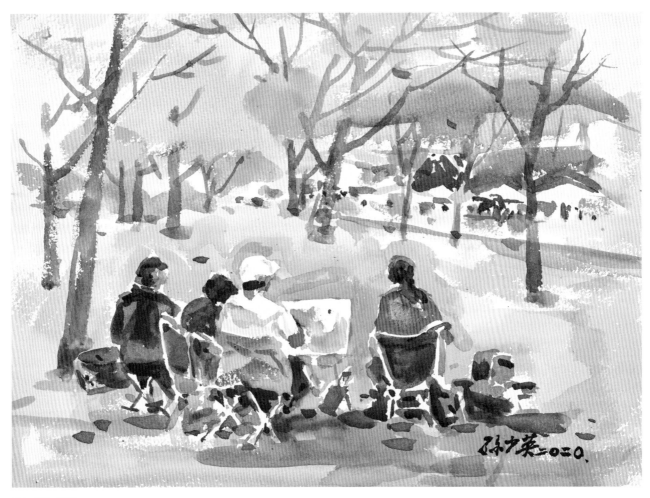

畫友寫生　四開　2020

與畫友相約到明德水庫寫生，
她們四人排成一列，交談、觀摩方便。
我在她們後面把她們四人做了主題。
主題很清楚，遠景簡化模糊，遠近效果非常明顯。
三人集中，一人遠離，正是構圖中疏密的手法。

一般構圖多以靜態景物爲主，
假若在畫面中加上適度的動感，
畫面則活潑有趣。

鶴舞 對開 2021

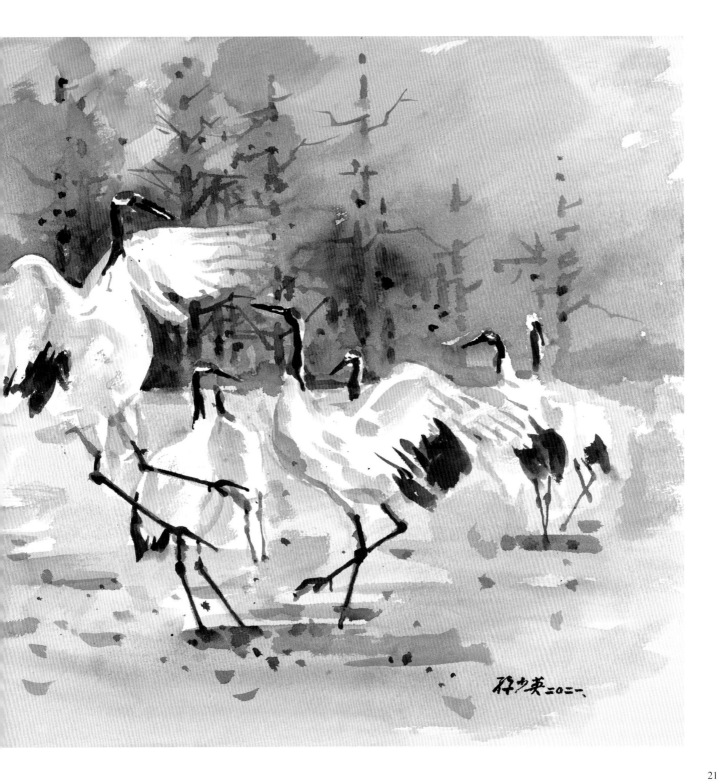

孙少英 二〇二一、

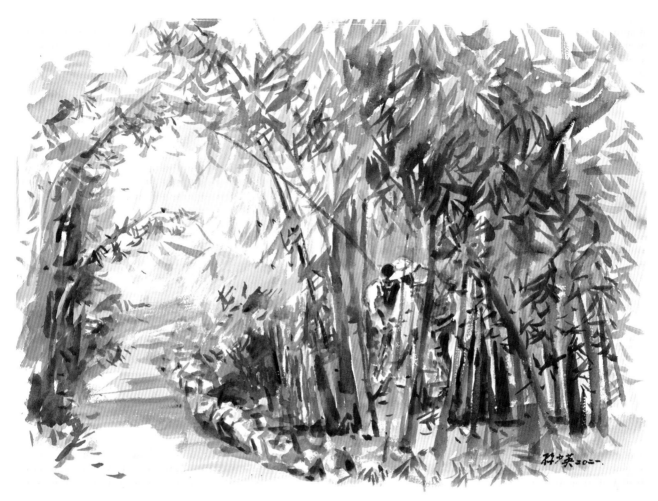

採筍 對開 2021

兩個明顯的塊面，左邊小右邊大，
具有大小、輕重的均衡美感。
同時兩邊竹子頂端相接，
形成倒U字形，使畫面很有緊湊感。

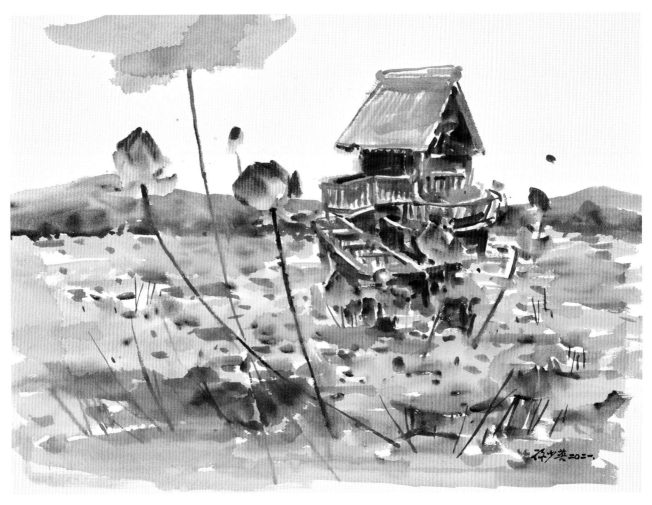

荷塘竹屋 對開 2021

這是一張想像畫，在廣大的荷塘中，
建造一間別緻的小屋，
靜修、閱讀、作畫、會友，其樂無窮。

光影美

光與影造成了萬物的立體現象。

立體，有真實感，更有美感。

光線強烈，光影對比明顯，這種效果會令人感覺暢快有力。

光線柔弱，光影對比溫和，這種畫面會令人平靜舒緩。

室內作畫，光影可以憑經驗和想像營造最佳效果。

戶外寫生，時段不同，效果差異很大，有寫生經驗的人都知道清晨和傍晚是最好的寫生時段，原因是：

一、光線柔弱，視覺易於適應，萬物的形態清晰易辨。

二、微有薄霧，遠近景色層次分明。

三、日光偏側方，利於取景。

四、早霞和晚霞使天空富有變化。

五、隨著霞光的照映，萬物也披上新衣。

河流是戶外寫生的好題材，河面多半時間反光如鏡。但有時候會呈深暗色，暗於河岸。原因是面對陽光時，河面是亮的；背對陽光時河面是暗的。亮與暗要做適度的安排，才會有最佳的對比或調和效果。

畫靜物或較大物件時，不要忽略反光，這些反光多來自地面、桌面和物件之間的相互反光。

畫人像光影處理更為重要，處理好，臉面自然亮麗，處理不當，臉面會覺得髒髒的。總之，光影處理好畫面會明快悅目，反之則灰暗無趣。

這天陽光斜射，照在古老的鹹菜甕上，
光影亮麗對比，正是寫生的好題材。
陽光變化很快，要把握住最好的時機，
以這幾座大甕來說，陽光在三分之一處最好。
另外要畫出最右邊的反光和套箍的立體感。

麻豆鹹菜甕 四開 2009

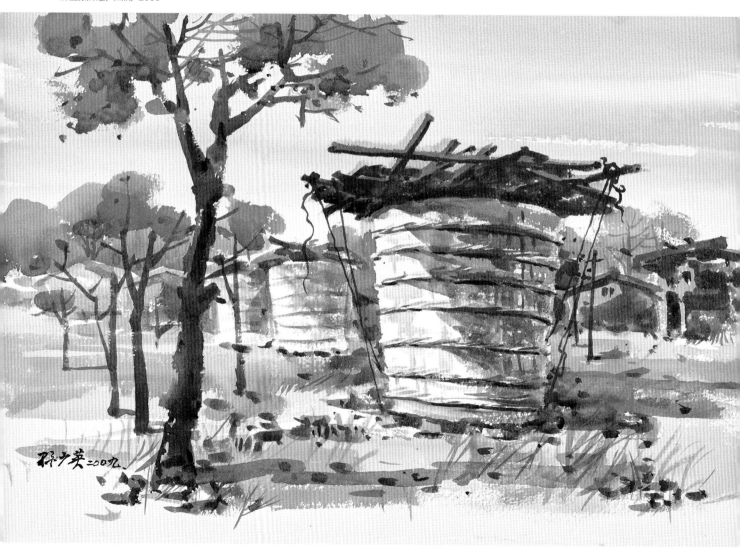

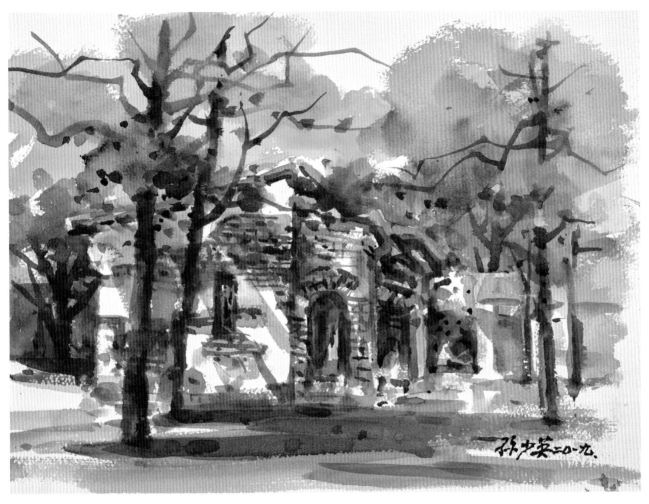

台南老塘湖園區 四開 2019

園區內的一座廢墟，
樹的蔭影倒落在廢墟的紅磚和破損的粉墙上，很美，
但畫起來似乎相當複雜，
我的經驗是千萬不能照它的樣子絲毫不差的細描，
要仔細觀察後，憑著自己的感覺，
用簡約的手法，大膽揮灑，
重要的是畫出它的質地感覺就夠了。

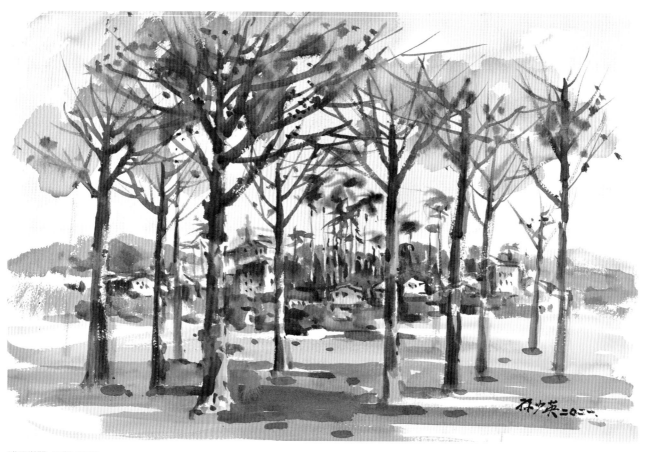

埔里鄉間 四開 2021

陽光來自右上方，樹木的右邊受光，呈白色。
白色的作用有二種，一是樹木跟背景脫開。
二是增加樹幹的立體感。

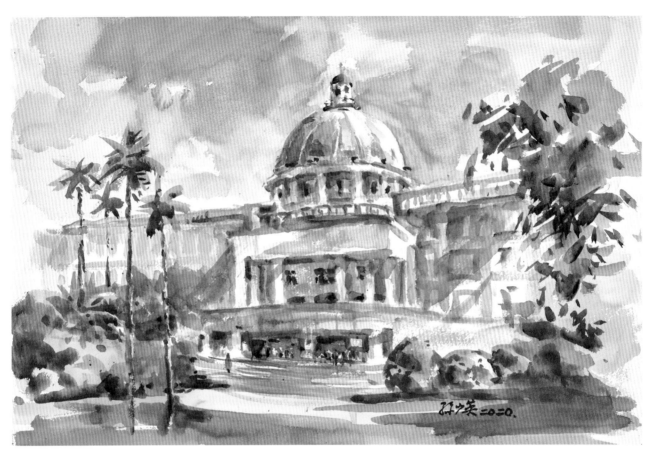

亞洲大學行政大樓 四開 2020

這天我被邀請到亞洲大學給三個學校的美術班做水彩示範。
畫建築物最重要的是透視比例要精確，其次是光影要合理美感。
這幅畫我滿意的是我特別強調了羅馬式屋頂的強烈光線，
其實那天，沒有這麼光亮，天空陰暗，
寫生要創造光影的美感，太重要了。

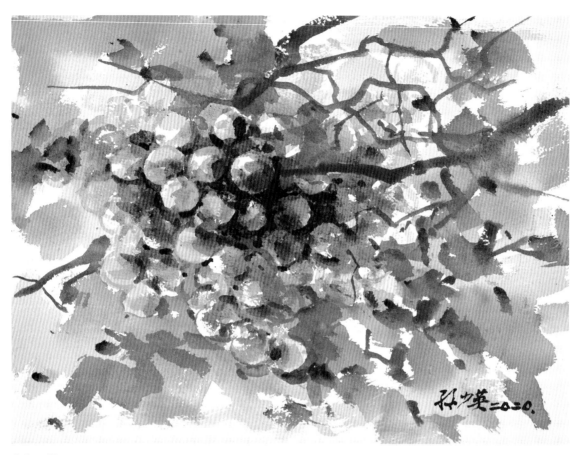

葡萄 八開 2020

一串葡萄，相互密集連接，
巧妙的是互有反光，我這種簡約的畫法，
雖沒有超寫實那麼逼真，
但其渾圓剔透的味道還是表達出來了。

這幅畫是參考照片畫的。
受光的部份容易處理，背面的反光，要仔細觀察，
在陰暗中仍有細節，畫的得當，雖是死硬的石頭，
仍能畫出似有生命的感覺。

玉山 八開 2019

白鴨戲水 對開 2021

池塘中長滿綠色的浮萍，
浮萍間隙中的陰影呈暗色，
白鴨戲水其中，
極富對比效果。

霧峰光復新村　四開　2021

陽光照在房屋白色的牆壁上，
屋簷門窗會產生許多陰影，
這些陰影使單調的牆壁富有變化。

色彩美

畫水彩，色彩的運用，可能是最重要的常識。我想我先把我這些年用色的過程和經驗，向讀者朋友說明一些，或許會有些參考價值。

　　我一直用日本製Holbein的透明水彩，這種水彩比起英國水彩稍微帶點粉質，對透明性沒有影響。

　　我經常寫生，我從寫生說起。

　　每到戶外，映入眼簾的色彩，往往綠色較多。我畫綠色主要是三種顏料：

深綠（編號 261 Virdian Hue）

淺綠（編號 266 Permanent Green）

黃色（編號 237 Rermanent Yellow Deep）

　　譬如畫一片單純的平面草地，我會用淺綠加一些黃色做底色，再用深綠加一點咖啡，表現出草地的深淺變化。加咖啡的原因是要降低綠色的彩度，一般草地沒有很鮮艷，同時彩度降低一點，看起來比較含蓄。

　　我很喜歡畫農村閩南式的老屋，畫這類老屋我用的主要顏色是：

一、咖啡（編號 334 Burnt Sienna）

二、朱紅（編號 219 Vermilion Hue）

三、群青（編號 294 Ultramarine Deep）

　　畫老屋屋頂的瓦片，主色是咖啡，加一點朱紅，最深處再加一點點群青。紅磚牆則以朱紅為主加一點咖啡，磚縫深處要加一點深藍。受光處則加一點黃色。

　　畫水塘、河流和水田，則以留白為主，間有色彩，則以藍混一點綠，呈現水色。

　　畫遠山，以群青為主，為降低彩度，可加一點咖啡。

　　畫天空，以群青或淺藍，（編號295 Verditer Blue）為主，晚霞加一些朱紅和黃色。

　　戶外寫生或室內作畫，調色和混色常有許多情況，請費心參閱我後面的圖例說明。

　　另外色彩學的補色理論非常重要，請參閱拙著「寫生藝術」一書，在此不再重覆。

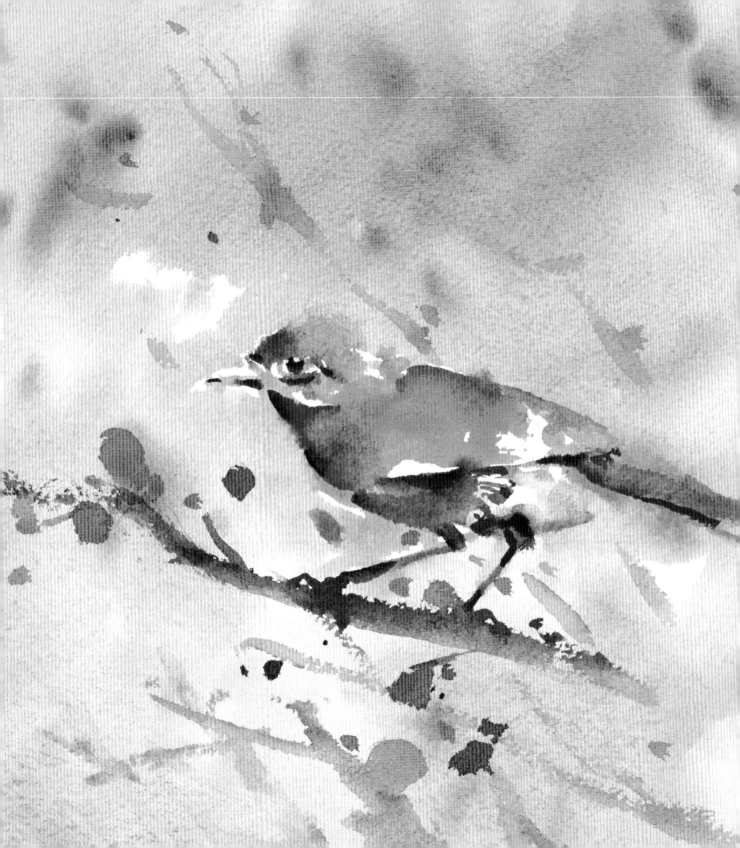

四季 八開 2020 四幅一組

春紅、夏綠、秋橙、冬白，四季色彩豐富。
以鳥為主角，生動活潑。

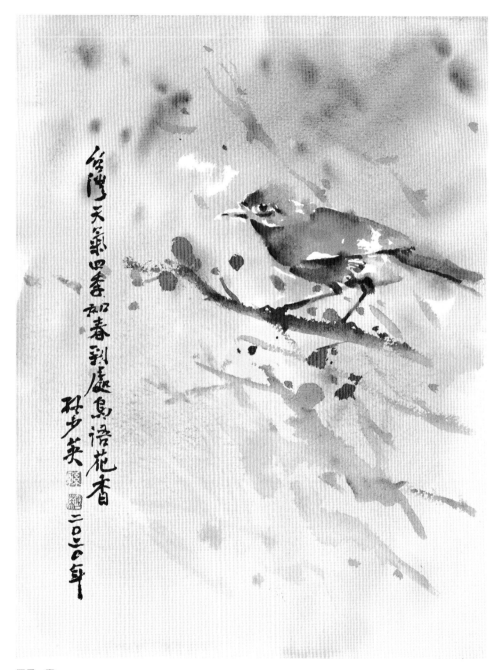

台灣天氣四季如春到處鳥語花香 林少英 二０二０年

四季—春

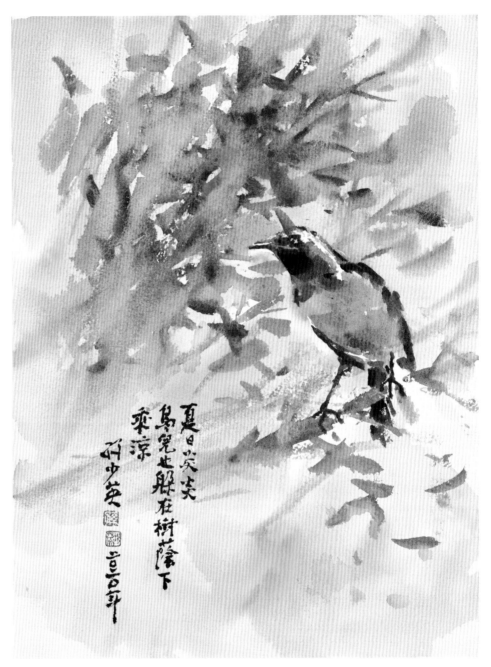

夏日炎炎
鳥兒也躲在樹蔭下
乘涼

孙少英

二〇〇五年

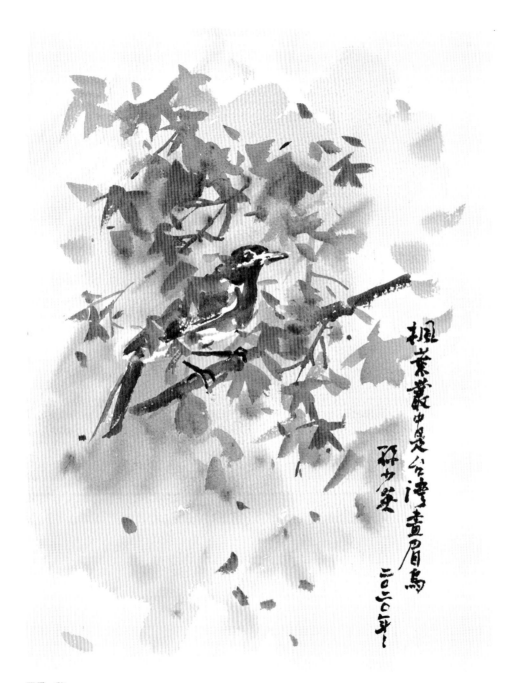

楓葉叢中見是台灣畫眉鳥

林玉燕

二〇二〇年

四季—秋

40

高山降雪鳥兒登高覓食 程少英 二〇二〇年

四季—冬

埔里農村 四開 2020

來到埔里，到處都是這種景色，
挺直的檳榔樹，翠綠的田野，濛濛的群山，
色彩鮮麗、明快宜人。

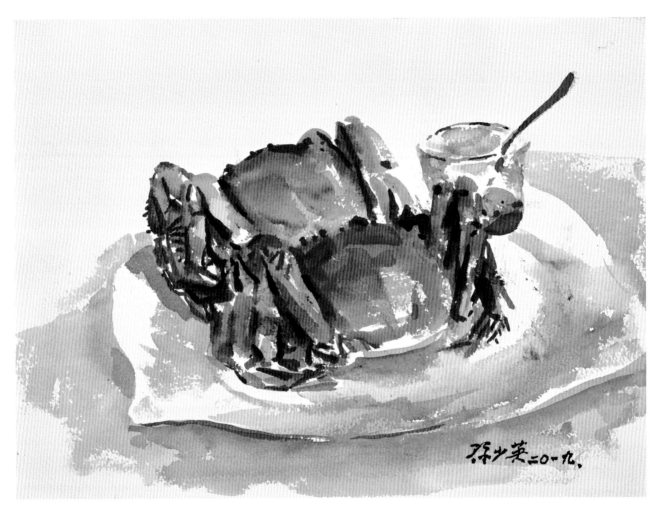

秋蟹 八開 2019

秋蟹上桌，紅艷無比，捨不得吃，先畫下來。
乾畫，不宜濕畫，乾筆留白才有蟹殼的硬度感。
下筆俐落，求其俐落的色彩美。

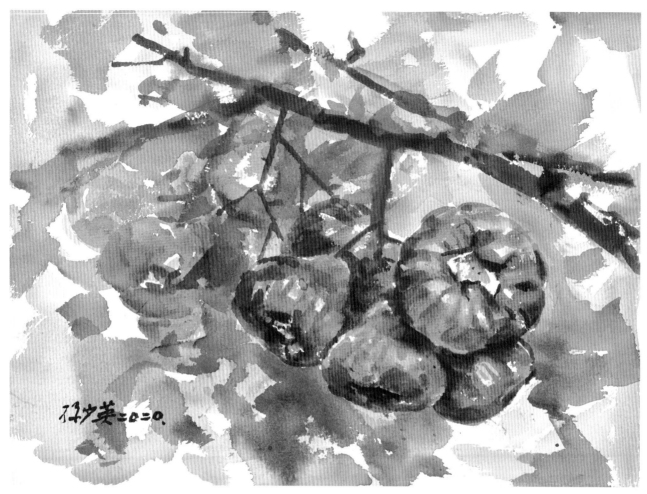

蓮霧果 八開 2020

屏東蓮霧色澤紅艷，垂在枝頭，
比盛在盤子裡生動美感，
我取其頂端的捲窩趣味及相互的反光，
呈現其色彩之美。

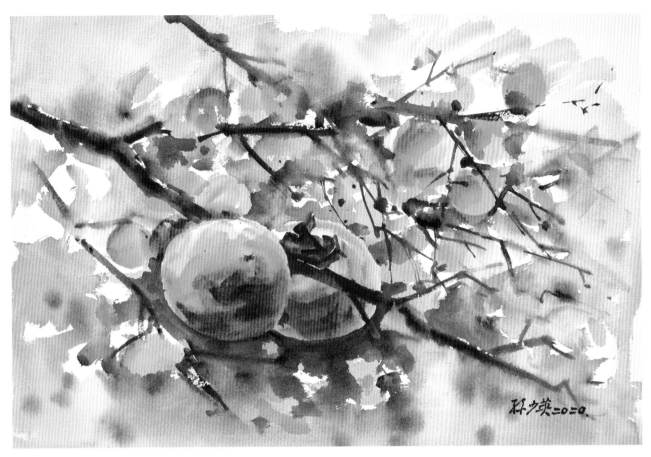

甜柿 四開 2020

橙黃的甜柿掛滿枝頭，
樹下仰望，豐滿感人。
近的清楚，滿的模糊，
強調它的層次、空間感。

我以洋紅為主色，
配以少許紫藍，艷麗奪目，
獅後密擠人群突現了舞獅的壯觀。

舞獅　對開　2020

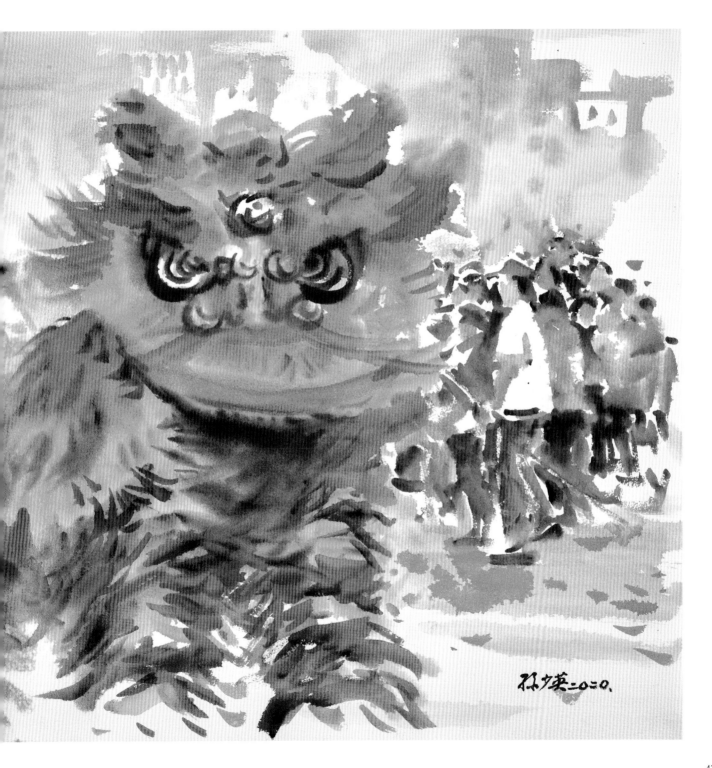

歐式建築很美。
黃色、咖啡色、綠色為主色，
有調和，也有對比，鮮明愉快。
綠色中加了些咖啡，降低了綠色的彩度，
畫面有溫和感。

埔里故事館民宿　四開　2019

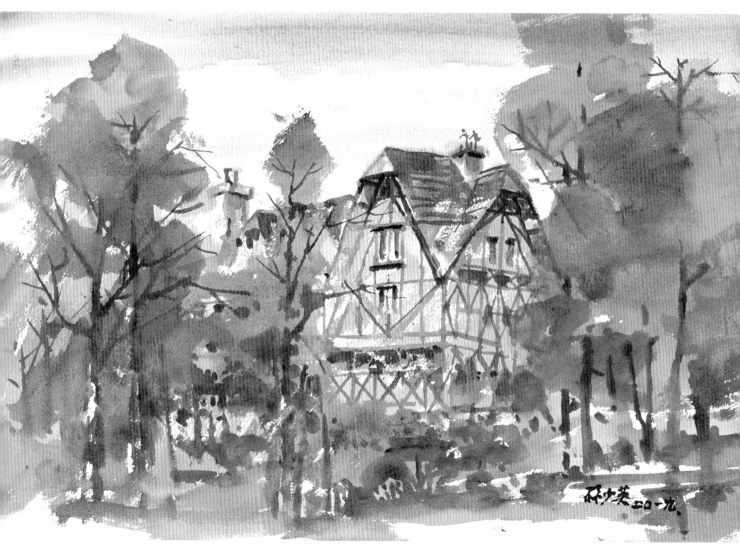

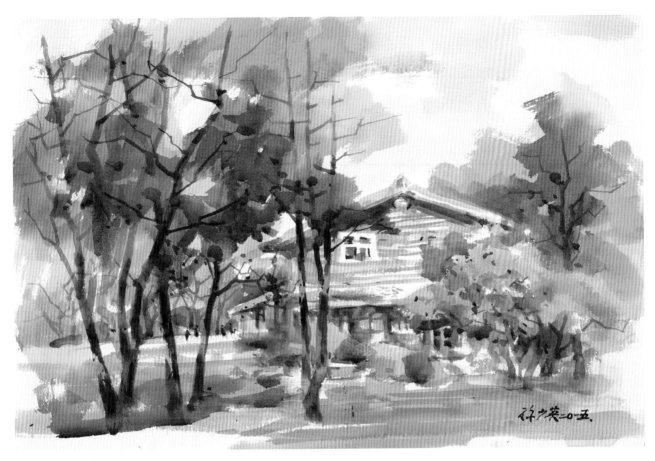

鄉居春意 四開 2015

我畫這家民宿時，
四周都是一片綠色，房屋木材是深褐色，
我特意加上了紅花和黃色的樹葉，
木屋也改成留白的淺色，
整體畫面顯得活潑明快。

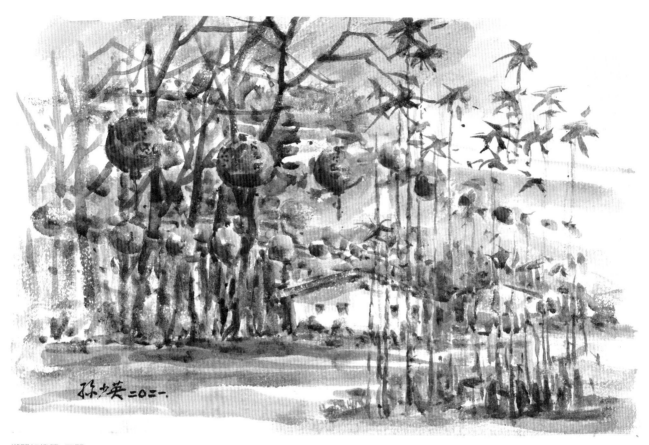

鄉間紅燈籠 四開 2021

寺廟每有慶典活動，沿途都會佈滿燈籠，
是信眾的路向指引，也是神明的祥光普照。
沿途多綠色，襯托出燈籠紅色的艷麗。

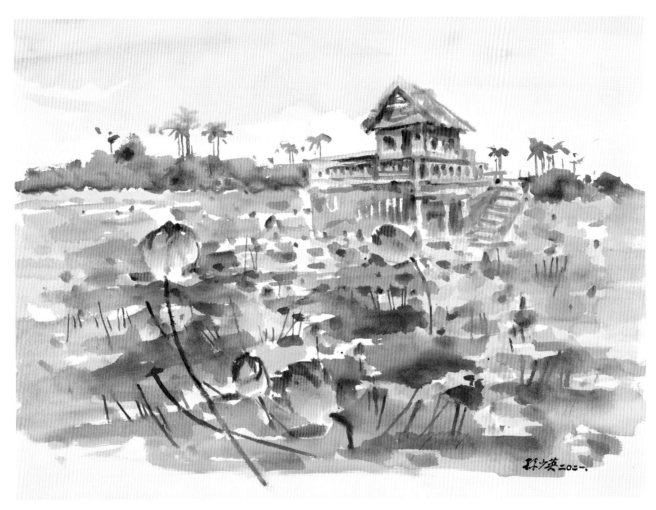

荷塘木屋 對開 2021

飽滿艷麗的荷花凸出水面，
在木屋前隨風飄動，
賞心悅目的景色，令人陶醉。

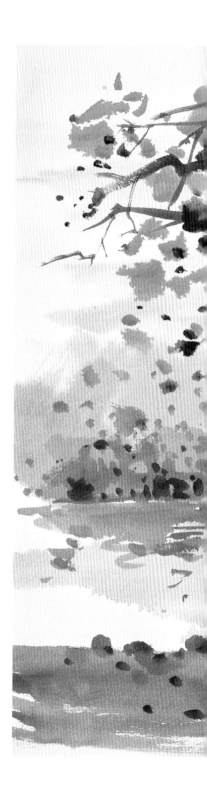

車埕儲木池畔的楓樹都紅了，
艷麗的楓葉低垂在寧靜的湖面上，
多姿動人，吸引了無數的遊客前來尋幽。

繽紛秋色 對開 2020

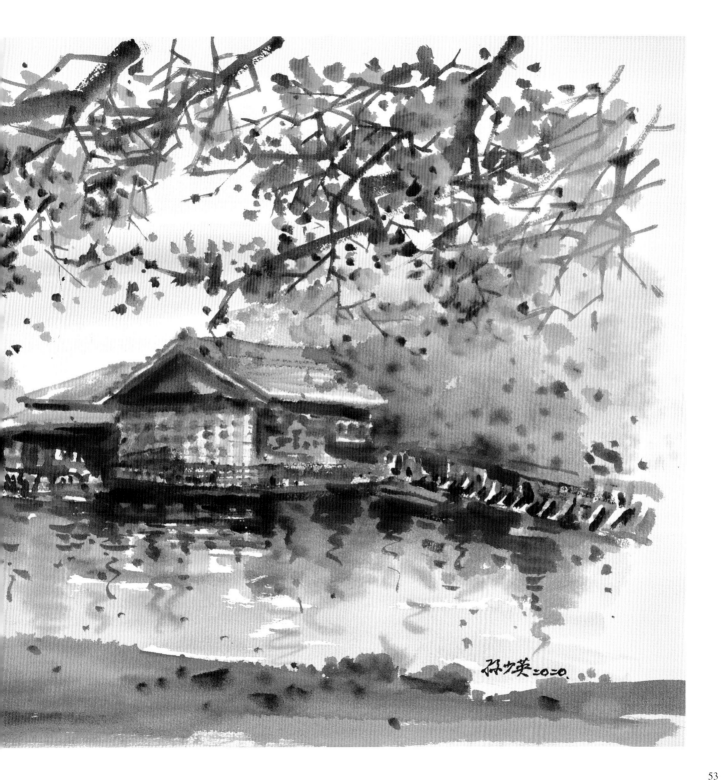

留白美

大面留白，是空白，意境成份多，技巧成份少，國畫（水墨畫）大都如此。

小面留白，才是真正的留白，技巧成份多於意境。

把景物受光的部位在畫紙上空下來，不以白顏料修飾，謂之留白。這種畫法是透明水彩畫獨有的特色。

留白與白顏料修飾差別在那裡呢？

留白，有一種自然天成，不加掩飾的原始味道。

白顏料修飾則有一種畫工細描，人工雕琢的感覺。

這種差別，往往一般人看不出來，只有對繪畫或對透明水彩有所認識的人才會重視。

我一向非常重視留白，我的調色盤上沒有白顏料和黑顏料。

我留白的經驗是，先把景物的陰影仔細畫出來，塗背景時根據陰影的形狀把白色的光線留出來。

我寫生從不打草稿，習慣打草稿的朋友，根據草稿線留白會方便很多。

渲染的情況下留白，紙張全濕，比較有些難度，我會先用衛生紙把要留白的部份稍微沾乾，再根據陰影留白的方式，把白留出來。因為紙張有相當濕度，留白部份不會那麼硬邊工整，反倒更會有一些自然的韻味。

水彩寫生，因為要留白，步驟很重要，一定要先畫留白部份，千萬不能毫無計劃的塗滿，留白的部位再去水洗刀刮，味道質地都遜色了。

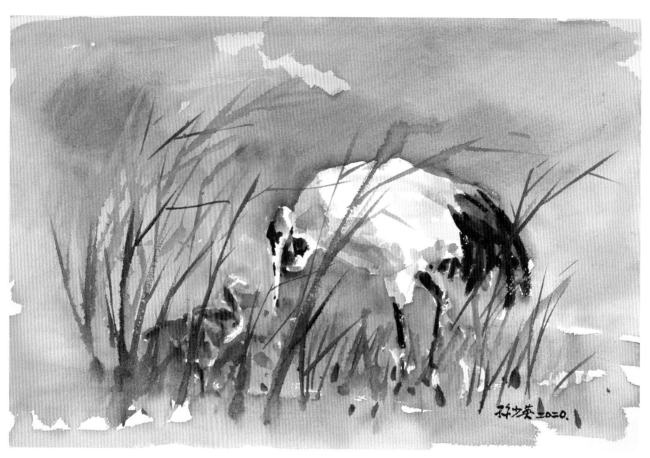

母與子 對開 2020

鶴身大面留白，鶴的翅尾是黑色，
鶴身周邊用間色，黑白灰適度搭配，
畫面亮麗動人。

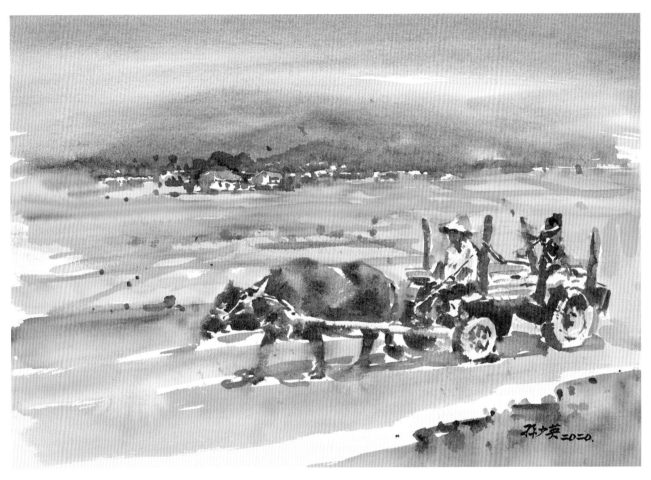

牛車與老農 四開 2020

牛車小面留白，雖不十分工整，
但其精準、隨興、灑脫的筆法，
還是有充分的藝術感。

煙霧留白，
是水墨畫常用的技法，
煙霧邊緣處，
要以漸層的方式由淡色到留白，
濕畫才有這種效果。

鹿港天后宮 四開 2008

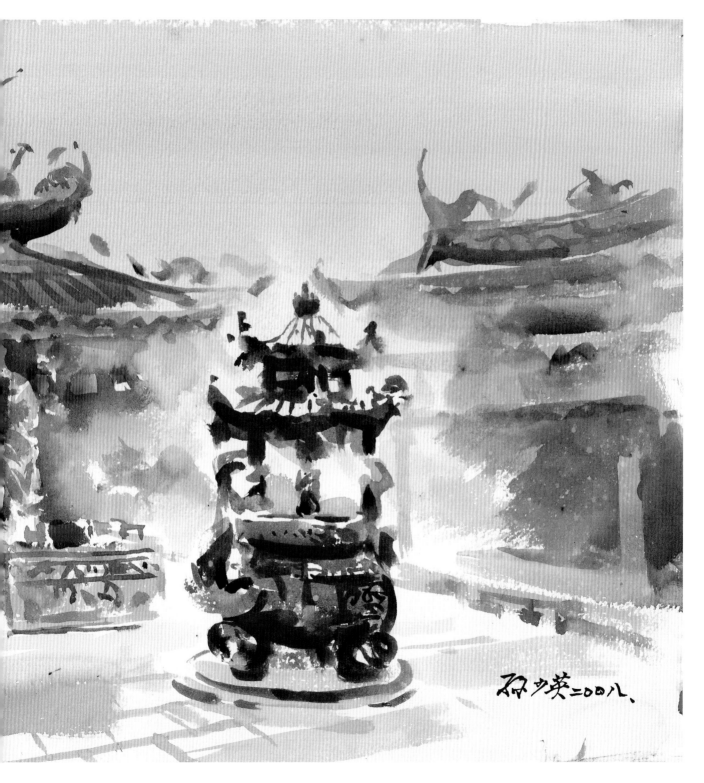

石少英二〇〇八.

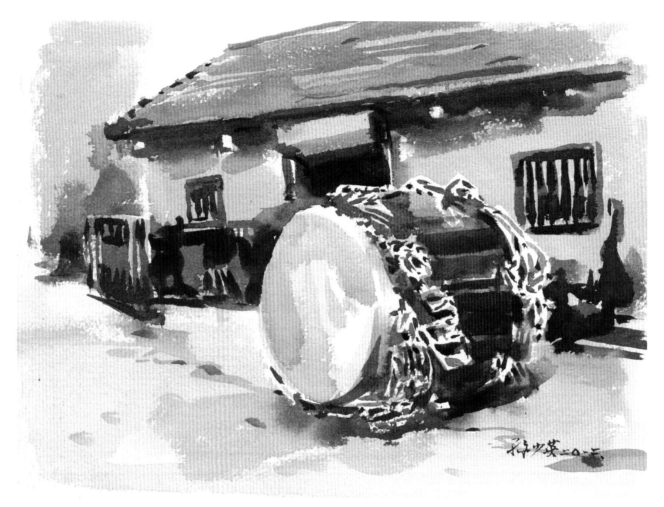

晒鼓 四開 2012

九年前我寫了一本《台灣傳統手藝》，
這是我來到彰化縣溝內村永安製鼓工藝社寫生的第一幅畫。
我以簡約留白的手法畫出了周圍纏繞的繩索，
雖不十分工整，但非常有趣。

渲染中留白比較困難，重點是水分控制。
我先用淺灰色小心的把白色留出來，再用深色畫出細節。
我用的深色不是墨汁，是深藍加咖啡。
我從來不用墨汁或水彩黑色，
因爲它對其他顏色有混濁作用，使畫面失去明快。

雪國之鶴 四開 2019

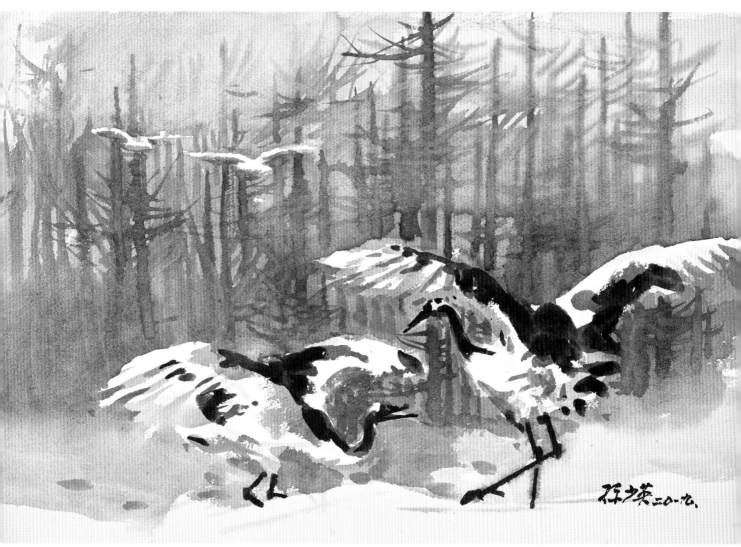

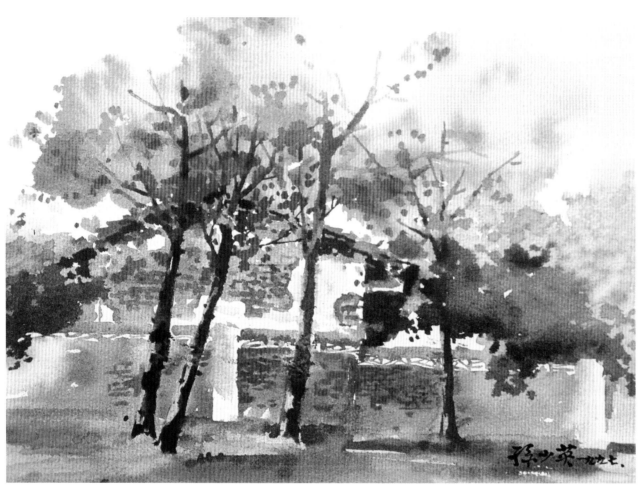

櫻花盛開 四開 1997

這是我多年前的寫生作品，
櫻花很美，
樹下破損的粉牆，露出褪色的舊磚，
與盛開的櫻花相配，
真所謂美上加美。

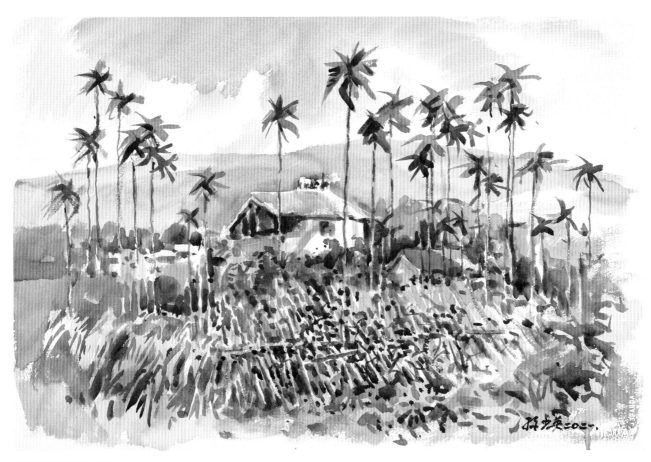

田園竹籬笆 四開 2021

破損的圍籬，東倒西歪。
我用填色的方式仔細留出條狀竹籬，
再不規則的塗些黃色綠色，
與現場吻合，以免單調突兀。

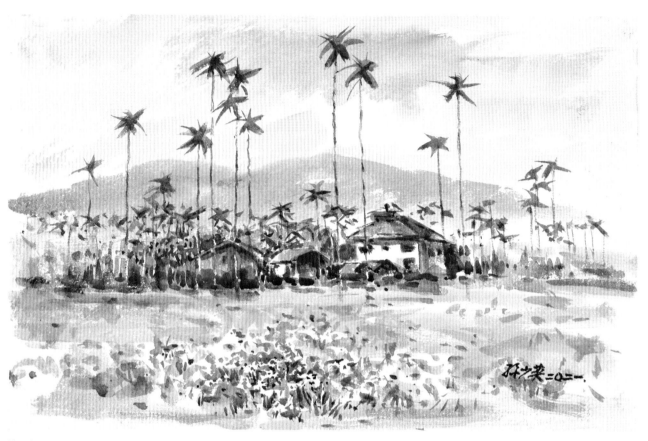

埔里鄉野 四開 2021

大面草地，前面長滿白色小花，
我先以淺綠留出概略的輪廓，然後再加一些深色。
中景房屋已很清晰，近處我特意簡略，
以免宣賓奪主。

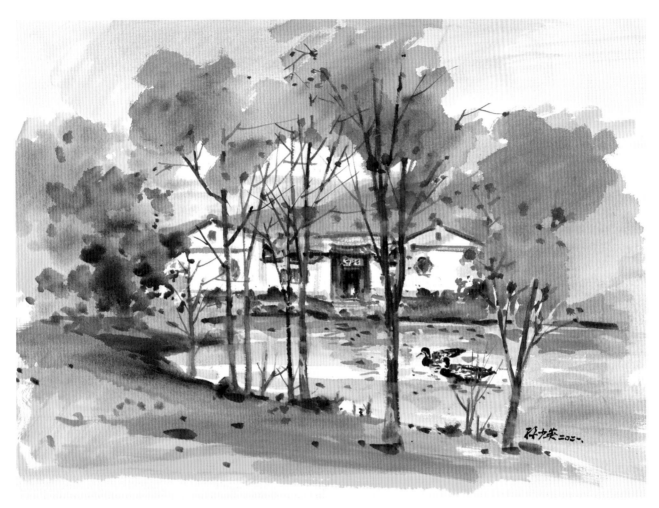

塘邊白屋 對開 2021

一片白色山牆在大面綠野中，
顯得極其明快亮麗。
我用淺色勾出牆壁及池塘輪廓，
周邊再慢慢填色，
盡量展現水彩留白的效果。

渲染美

渲染是水彩畫留白之外另一個重要特色，所謂畫的詩意或意境多來自渲染。

　　一幅畫在畫的過程中，全部渲染，早期有人稱之為濕中濕。局部渲染，有人稱之為乾濕相濟。

　　我戶外寫生，多用局部渲染法，譬如畫遠山，趁天空的水分未乾時，盡快畫遠山，會有迷濛推遠的渲染效果。

　　畫中景或近景，以乾畫為主，局部打濕渲染，會有水分流動的隨興趣味。

　　我在室內作畫，都是將紙張在水槽內泡三兩分鐘，舖在畫板上用捲筒衛水紙將浮水吸淨，趁紙張有相當濕度時，大面揮灑，極為方便順手。小面細部處理時，需再用衛生紙局部吸乾，畫出來的輪廓形狀略有潤濕味道，比起純乾畫會有一種柔和的韻味。

　　過分渲染，所謂濕中濕，往往多種輪廓形狀難以明確表達，畫面有柔弱貧乏之感。乾濕相濟的畫法，可以使畫家理想的各種造型完美呈現無遺。

　　多年來，我都是採用乾濕相濟的畫法。

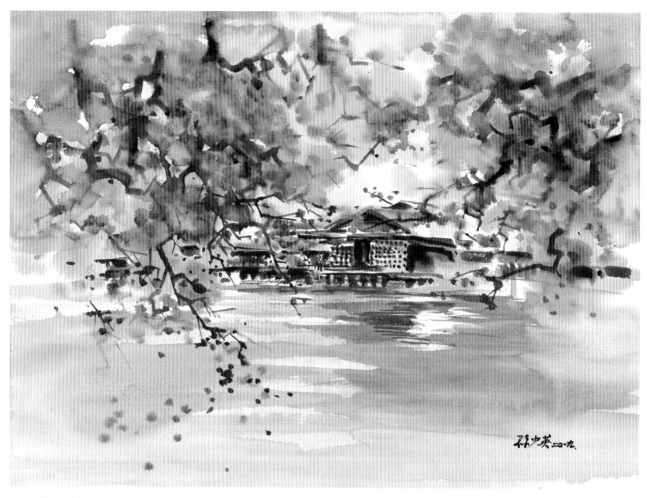

車埕之秋　對開　2019

紙泡濕，全部渲染畫法。
上半部以紅黃爲主，下半以黃綠爲主，
色彩互補，生氣盎然。
紅綠互補，但用的不當，反而相撞，
我特以黃色使兩色趨向調合。

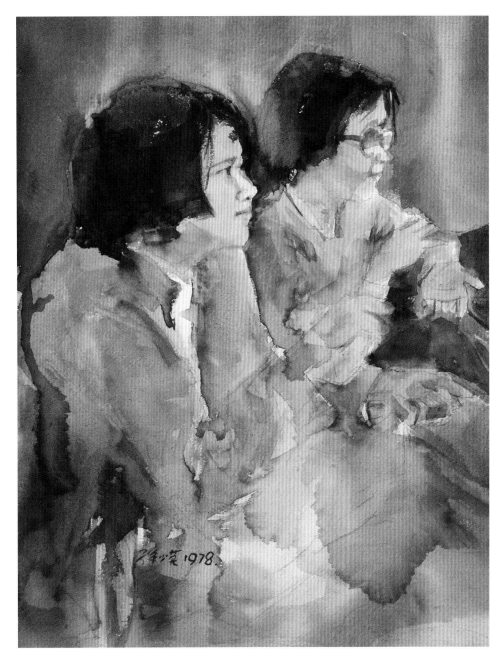

這幅畫是四十多年前畫的，
兩個女兒偎著被子看電視。
部份渲染，畫起來很省事，
效果也很好。
畫畫，最怕費力不討好。

女兒 四開 1978

為了凸現橋身的堅實狀態，
遠景及周邊景色皆以渲染的軟性方式處理。

國姓糯米橋 對開 2018

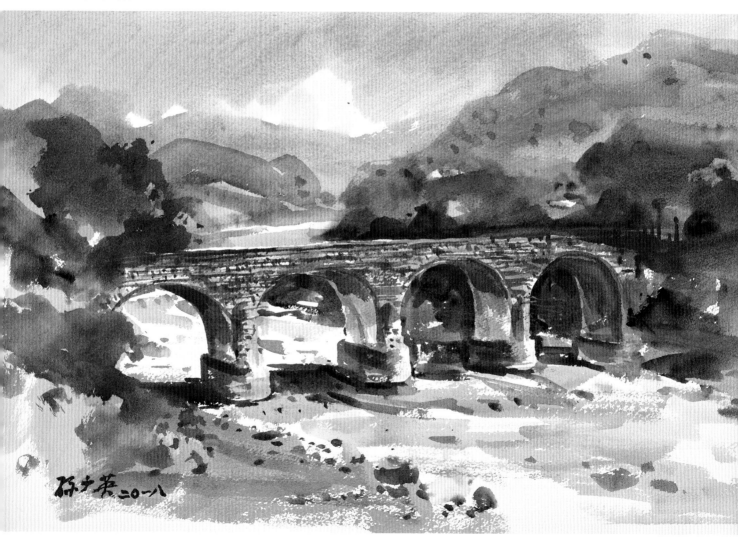

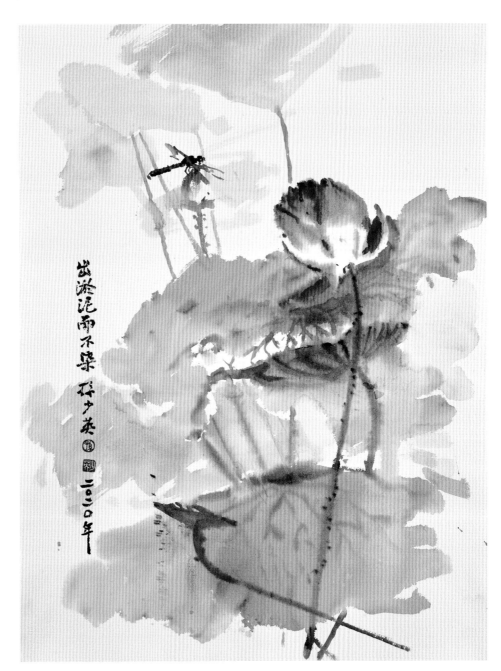

畫荷一定要濕畫，
就是將畫紙打濕或泡濕，
求其渲染趣味。
乾畫，會失之僵硬，
像雕刻，不像水彩。

夏荷 四開 2020

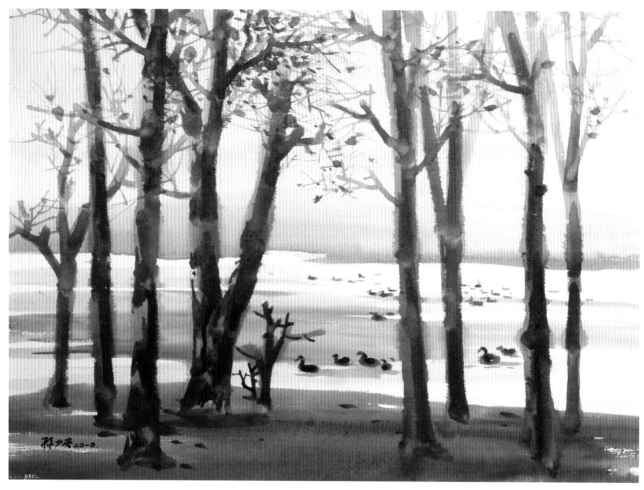

水塘群鴨 對開 2010

這是一幅想像畫，
紙泡濕全部渲染，
水分要控制好，
才會有這種迷濛又明快的效果。

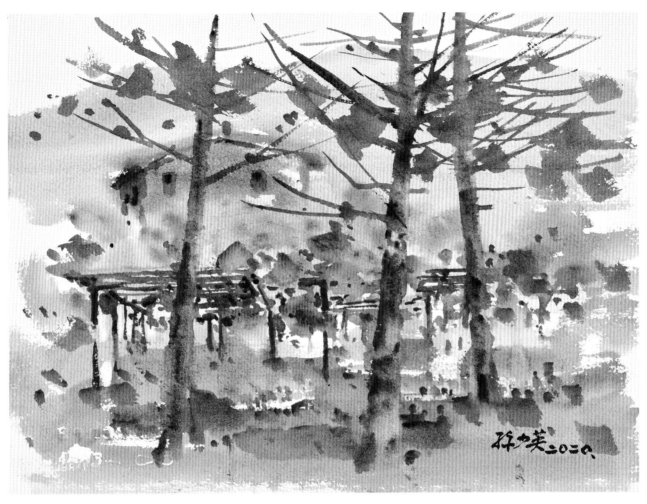

許願藤花 四開 2020

這幅畫，我是將紙打濕，
先畫花，求其渲染效果，
待稍乾，再處理其他景物。
這種畫法就是所謂乾濕相濟。

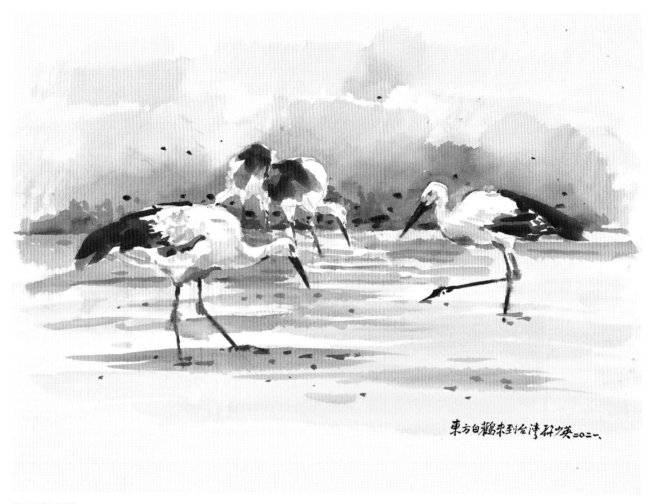

東方白鸛 對開 2021

東方白鸛飛來台灣被攝影家拍下來，
我參考網路完成這幅作品。
背景渲染模糊以襯托白鸛的白黑美姿。

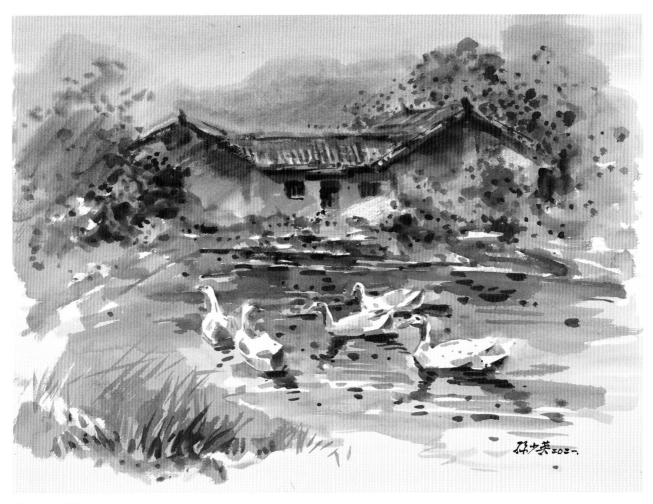

老屋白鴨 對開 2021

老屋及樹叢完全渲染處理，
池中的白鴨具象描繪，
使畫面有遠近效果。

筆觸美

畫畫有三個階段，兒童時期畫的是兒童畫，天真童趣；學生時期是習作，規矩認真，專業時期是創作，揮灑成熟。

　　畫的好壞，見仁見智，很難有絕對標準。如同水果，好吃與否，各人所好不同。是否成熟，看法則是一致的。

　　專業畫家的揮灑成熟，不像水果的成熟那麼容易辨別。這需要一些修養和經驗。

　　現在我試著分析一下畫家作品成熟的一些顯著樣貌，請讀者朋友參考指教。

　　傳統的或說是正統的畫家和書法家，要表達自己的思想、智慧和技能，唯一的工具就是一支或多支筆。

　　水墨畫家或書法家表達的方法叫用筆或稱筆墨，西畫家則稱筆觸（touch）。

　　成熟的專業畫家，其作品的筆觸是肯定的、順暢的、生動的、毫不拘泥的。

　　不成熟的畫家，其作品的筆觸是猶豫的、呆滯的、生澀的、拖泥帶水的。

　　成熟的水彩畫家作畫，必是胸有成竹、按部就班的，絕不會塗來抹去，亂無章法。因此其筆觸必是優美的、悅目的。

　　另外，畫不要使人看了以為是照片，畫有畫的味道，畫的味道是甚麼？是筆觸（用筆）。

　　識畫的人看畫，往往是近看、遠觀，遠觀是看大局，氣氛和氣勢，近看則是品味其用筆，西畫叫筆觸。

畫荷塘中大片荷花，
用筆（筆觸）要精準靈活，
一片片的細描，一定呆板無趣。
我先以點狀筆法畫花，
再以淺綠不規則的筆法畫葉，
留出水面的反光，最後以深綠的陰影，
襯出全部的葉和花。

張家祖廟荷塘　四開　2020

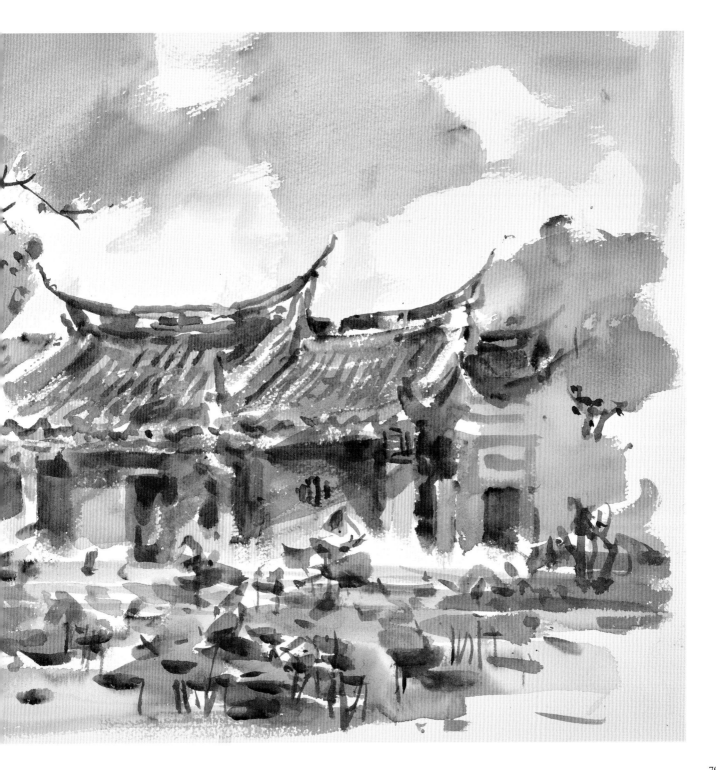

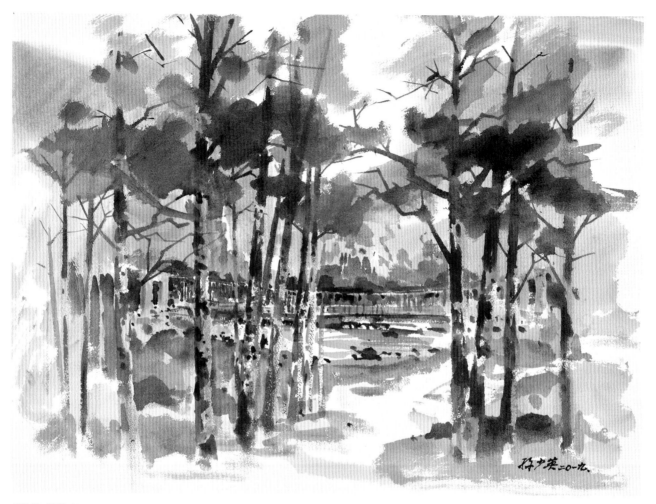

杉林溪 對開 2019

茂密的杉林中，溪流貫穿其間，
潺潺流水，筆觸要靈活，樹幹挺直要筆力。
我作畫一向不喜歡塗來抹去，左修右改，
下筆精準，避免廢筆。

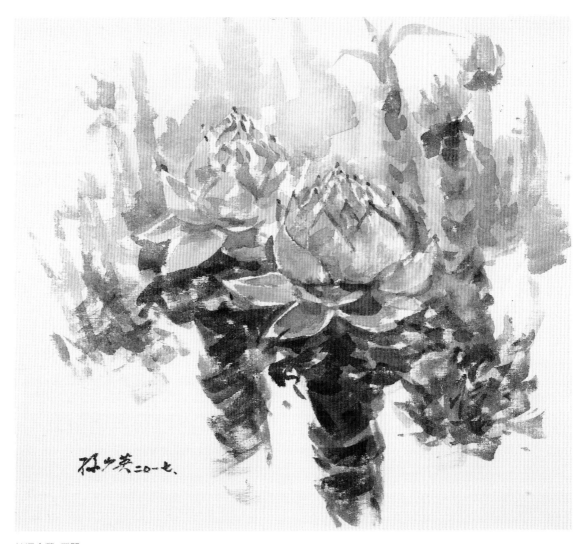

地湧金蓮 四開 2017

很像蓮花，花瓣層層捲折，
精準而靈活的用筆，
才能表現出它生氣蓬勃的神態。

許多老屋，入秋蘆葦叢生，
白色的芒花，要用老屋的磚壁襯出來，
靈活運筆，芒花才有隨風飄動的感覺。

埔里鄉村　四開　2020

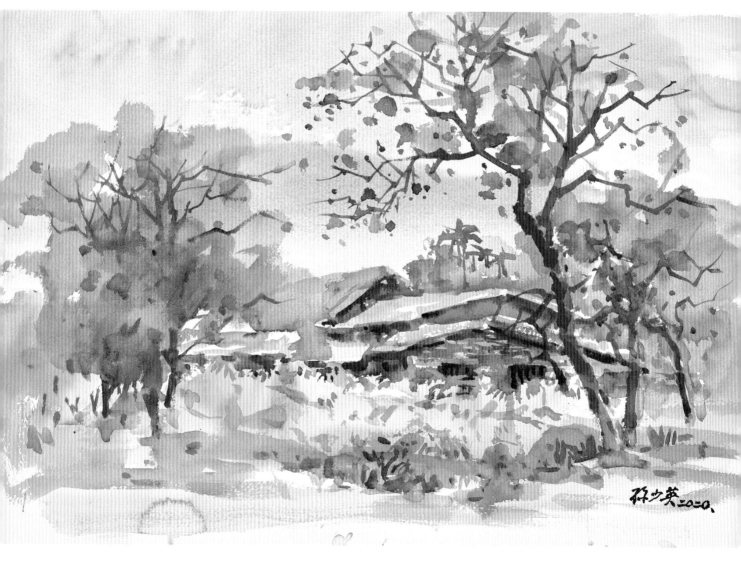

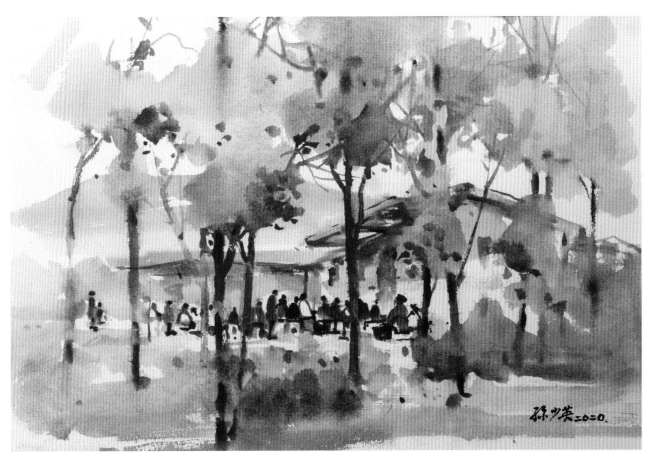

庭院聚會 四開 2020

人群不像樹木、房屋那麼固定不動，
寫實中要加一些想像。
我以紅色為主色，先畫出每個人的上半身，
再以深色畫頭部及有坐有立的下半身，
要注意疏密高低。
遠距離的人群，這種簡約用筆方法，
會有相當的動感。

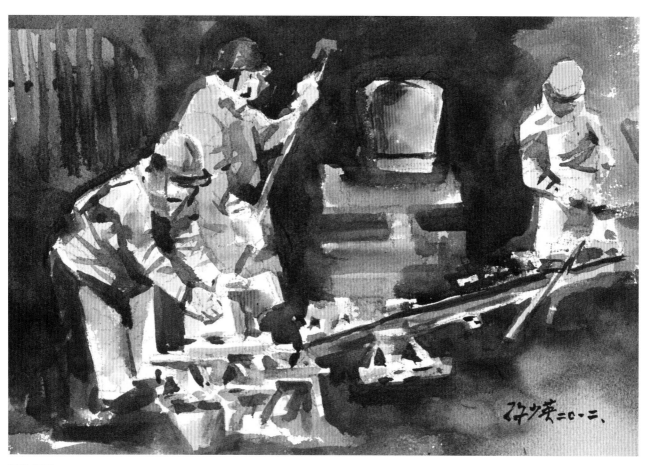

鑄銅 四開 2012

這是彰化縣芬園Rich team鑄銅廠銅水灌模的情景。
用筆快捷有力，留白明確精準，
畫充分表露了透明水彩筆觸和留白之美。

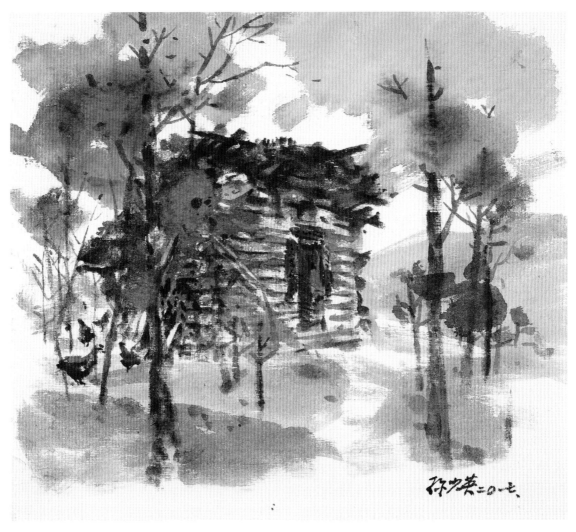

林中木屋 八開 2017

這是一幅想像畫。
紙張是埔里廣興紙寮的楮皮宣紙。
我好喜歡這種樹林間的孤立小屋。
美國早期作家梭羅（Henry David Thoreau），
在華登湖畔自己搭建的木屋，大概就是這種味道。
在技巧上，簡潔、肯定、靈活才能顯出一幅畫的實力，
美感和個性。

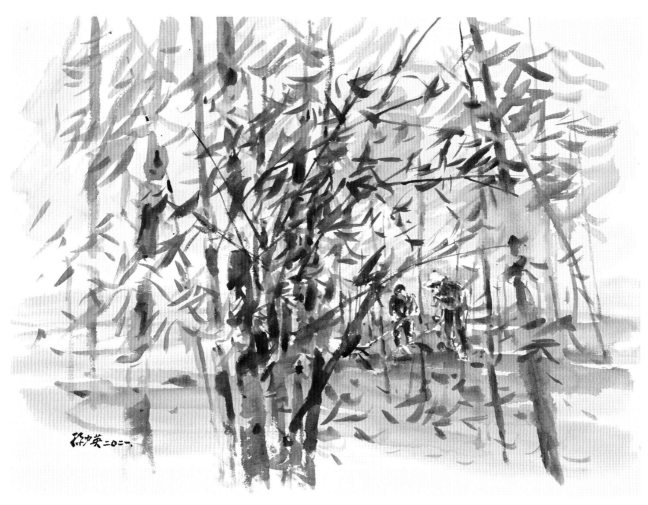

竹園 對開 2021

水墨畫竹，取其神韻，
在表達方式上，確有其優越性。
水彩畫竹，重視寫實，運筆要靈活，
使竹葉有隨風飄搖的動感。

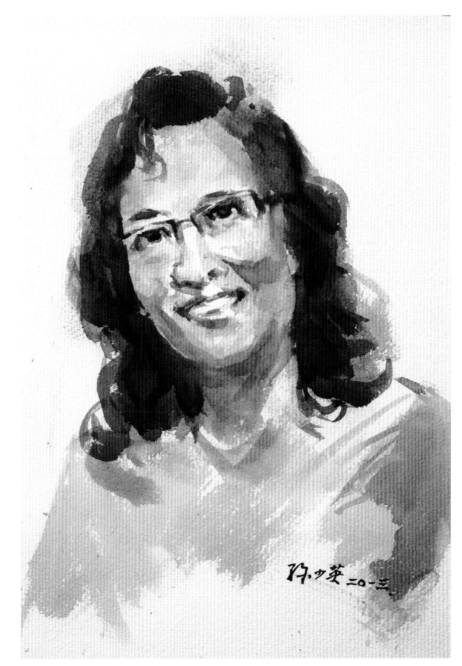

畫人像一般人多用勻塗法，
使皮膚有圓潤平滑感。
我習慣筆觸重疊法，
精準落筆，面塊呈現，
畫面靈活，不至呆板。

陳小姐 四開 2013

調子美

調子，有人稱為色調，與調子一詞有關連，但還是有所區別。

我先說色調：

一幅畫，用綠色與其接近的顏色如黃綠色、藍綠色等為主色，其補色如紅色、咖啡色較少，這幅畫應說是綠色調。

畢卡索（Pablo Picasso）其好友去逝，一度心情憂傷，其畫作多用藍色，評論家稱其為藍色調時期。

有人喜歡用暖色系列如紅、橙、黃、咖啡等顏色，稱為暖色調。

注重色調的畫，有統一溫和感，令人平靜舒適。

再說調子。

具體說法應是黑白灰或深淺亮（色彩）適度搭配的現象即是調子。

一幅畫，如黑（深）色過多，會有凝重、壓迫感；灰（淺）色過多會有無力薄弱感；白（亮）色過多有潦草不實之感。

因此，一幅畫黑、白、灰（深、淺、亮）搭配得宜，必是一幅變化中有統一，多樣中有均衡的好畫，這種現象我們稱之為調子很美。反之，必會有明顯的不穩定感，我們稱之為調子不夠統一。

這幅畫綠色居多，應是綠色調，小部份咖啡色，
是藍綠的補色，使畫面豐富生動。

埔里農村 四開 2020

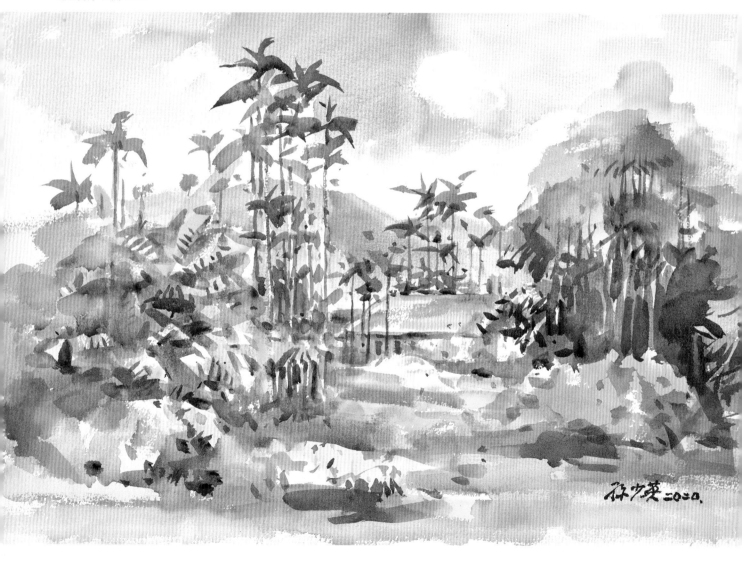

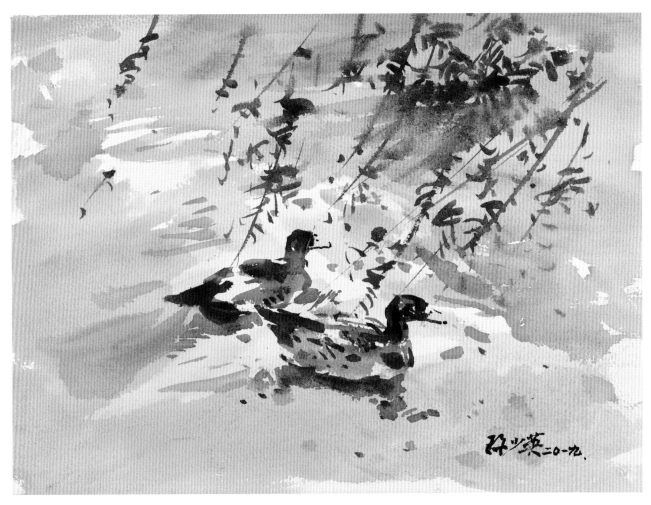

對鴨　八開　2019

水面留白，鴨子及垂柳深色，其他都是淺色，
黑、白、灰的調子及對比的效果都很好。

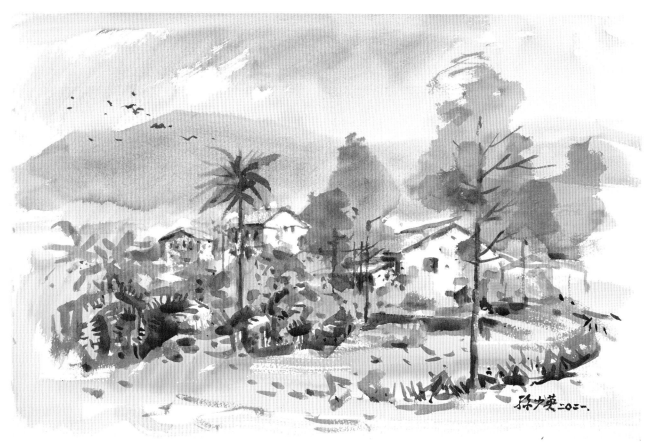

埔里郊外 四開 2021

寫生完畢，
我發覺左上角太空，畫面不對稱，
剛好群鳥飛過，我加了進去，
使畫面穩定統一。

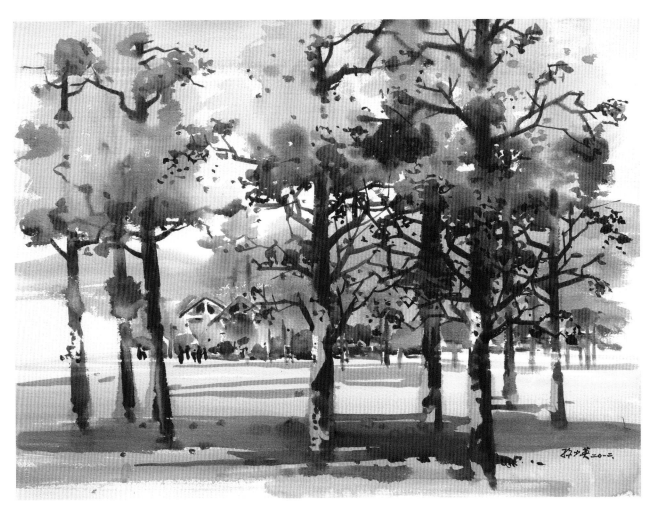

武陵農場 對開 2012

因為天氣的關係，
台灣許多地方的楓葉呈現咖啡色。
咖啡色很有溫暖的感覺，
因此這幅畫可說是暖色調。

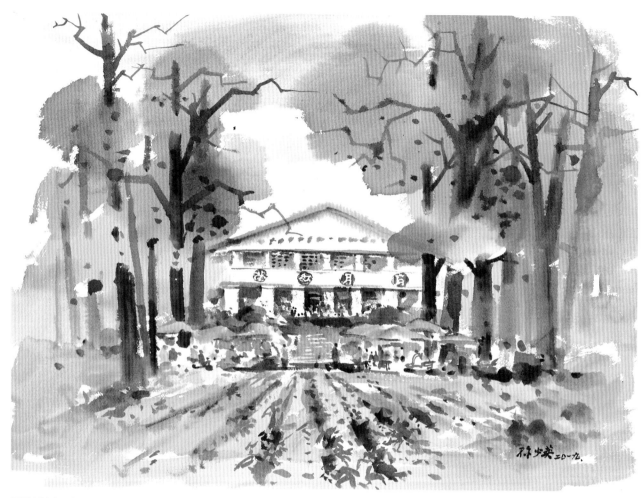

日月老茶廠 對開 2019

天空及廠房很亮，樹幹深色，
樹葉、樹間及地面多是淺綠，
黑、白、灰的調子很完美。

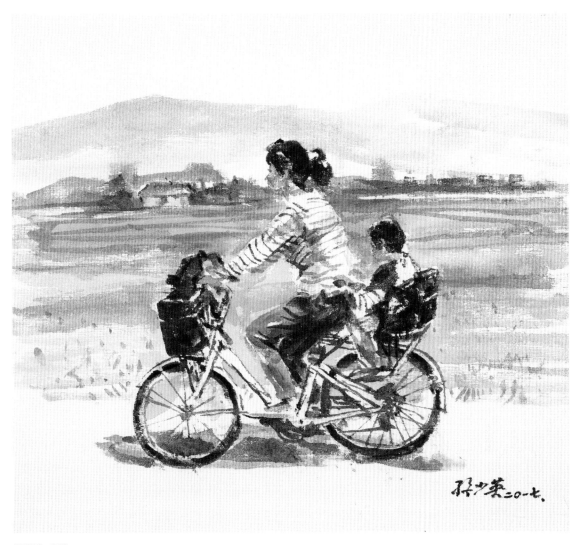

親子遊 八開 2017

年輕的媽媽，
騎腳踏車帶著三歲的兒子在田野間奔馳，
真是舒暢無比。
媽媽的上衣是白色，
假若是改換紅色或藍色，
黑、白、灰的調子就完全失效了。

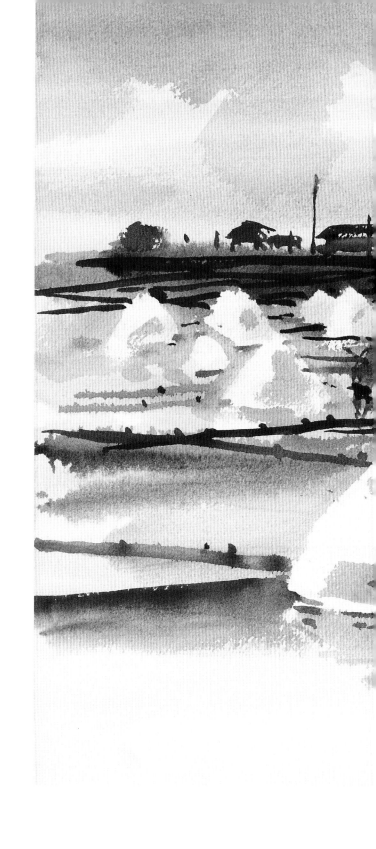

鹽堆留白，
其他地方黑灰相間，
充分表達了黑、白、灰調子之美。

鹽田 四開 2014

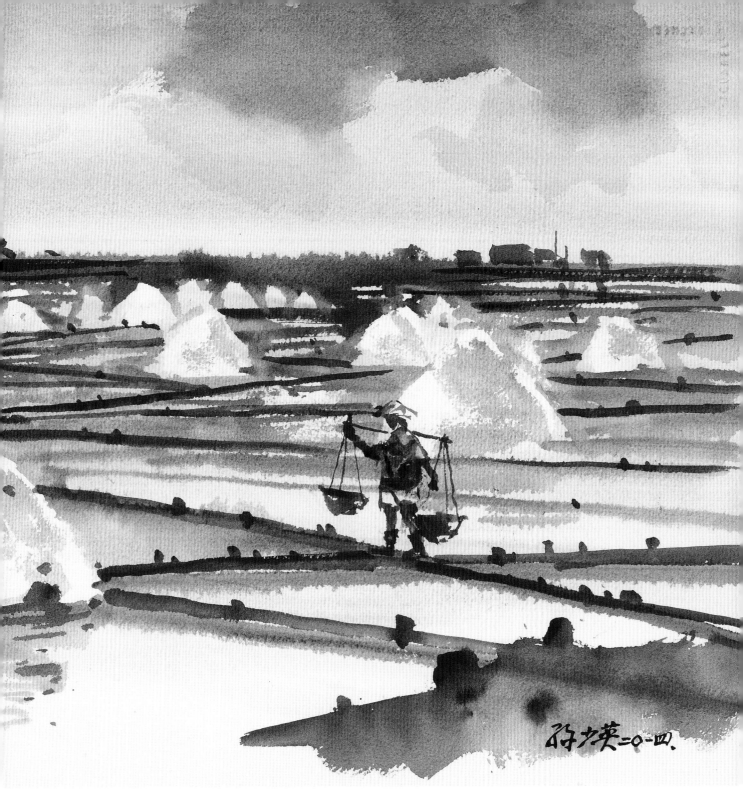

孫九英 二〇一四.

水鄉鴨遊 對開 2021

房屋草地是面，樹木是線，鴨子是點。
一幅畫具備了點線面的條件，
基本美感就有了。

鄉村民居 四開 2021

破損的粉牆露出了紅磚，
叢綠中有個淺色的亭子，樹幹適度的留白，
充分表達了深、淺、亮調子的統一感。

簡約美

回憶我當年求學時，有水彩課，也有國畫課，水彩課重視寫生；國畫課全部臨摹。我常把臨摹和寫生做比較，臨摹容易，寫生很難。不知為什麼，明明知道寫生很難，我卻非常喜歡寫生，討厭臨摹。

　　當時寫生遇到最大的困難是畫面省略問題，就是把複雜的場景變成簡明的畫面，畫了許多，常常失敗，不是塗抹太髒，就無法收尾，半途而廢。但我從不氣餒，現在想起來，真是有股傻勁。

　　現在我把省略改稱為簡約，約字有規約、約束的意思，我的想法是作畫在簡化之餘，還是要講求章法，切忌潦草。

　　學校畢業以後，我在一個書攤上發現了美國畫家魏斯（Andrew Wyeth）的一本畫冊，他精細寫實的畫法，我很受感動，我開始試著力求逼真，漸漸發現現場寫生簡化容易，精細很難，就開始在家裡畫照片，照片不夠大，我就試著用幻燈機把幻燈片打在白壁上，慢慢細描，畫了一段時間，漸漸失去了興趣。再回到我簡約寫生的老路，直到現在，沒再改變。

　　多年來，我也體會出一些簡約畫法和簡約美感的道理。

　　在畫法方面，我覺得塞尚（Paul Cézanne）球形、柱形、椎形的概念有些道理，意思是不要為瑣碎細節所迷惑，要尋求面塊感。記得當年國畫課臨摹畫稿，我就覺得太著重細節，一幅名家作品，近看還好，遠觀則薄弱無力。水彩的簡約畫法，重視光影面塊，近看有些粗略，稍遠看則立體感十足。美國藝術評論家高居翰（James Cahill）曾說過：國畫與西畫併列，國畫顯得單薄無力。我覺得他說的很有道理。張大千晚年的潑墨畫法，可能是來自這種理念。

　　我畫了幾十年，一直喜歡畫面簡約的美感。

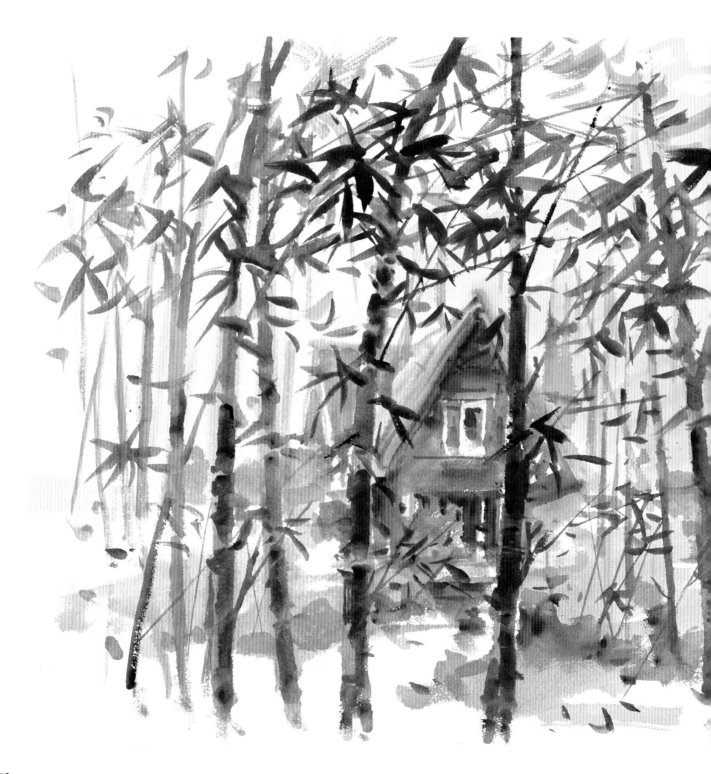

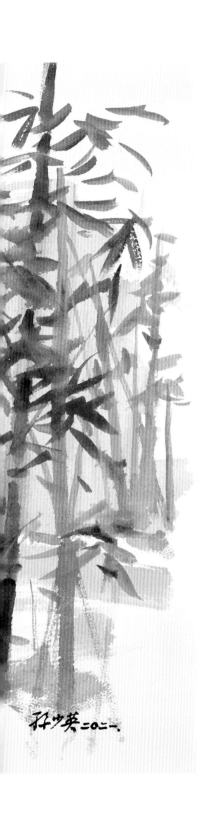

竹葉、竹桿很繁雜，
林內的小木屋雖很精緻，
但要盡量簡化，假若很繁複，
畫面會有衝突雜亂感。

竹林木屋 對開 2021

這種花都是清晨綻開，
太陽升起，花瓣開合，故稱紫晨。
蜻蜓趁早飛來憑添畫面的簡約美感。

紫晨花 四開 2015

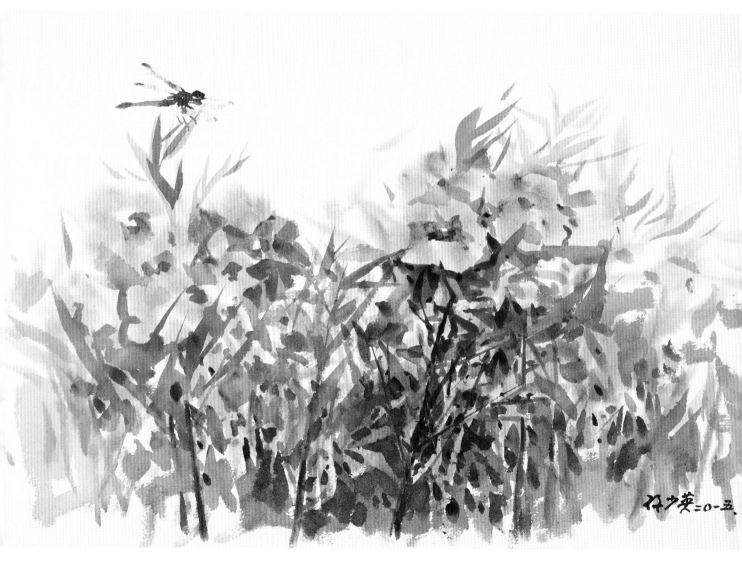

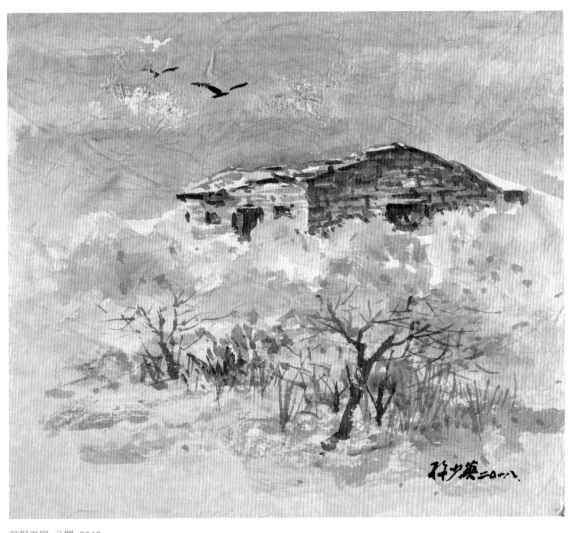

荒野老屋 八開 2018

這是一幅想像畫，我用埔里廣興紙寮手
工製造的一種粗面紙，紙面粗糙，畫面
不失簡約之美。

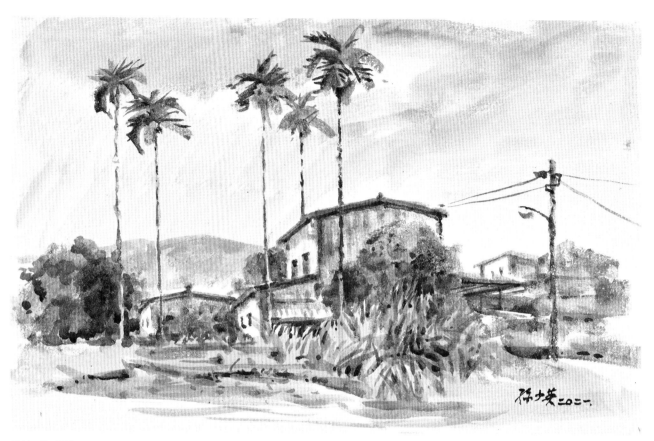

鄉村一角 四開 2021

埔里鄉間檳榔樹很多,細高挺直,很美。
這個現場本來檳榔樹很茂密,我省去很多,
只留下幾棵,右邊的電桿與檳榔樹對稱,
畫面乾淨穩定。

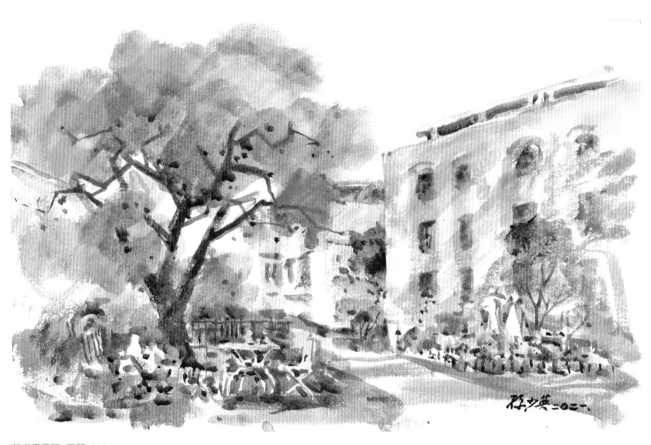

草屯療養院 四開 2021

院內大概爲便於療養的病人，有些休閒的空間，
路邊草地及樹下佈置了許多雕塑玩偶及坐椅，
我以留白方式簡約處理，
雖不具體，但不失整體美感。

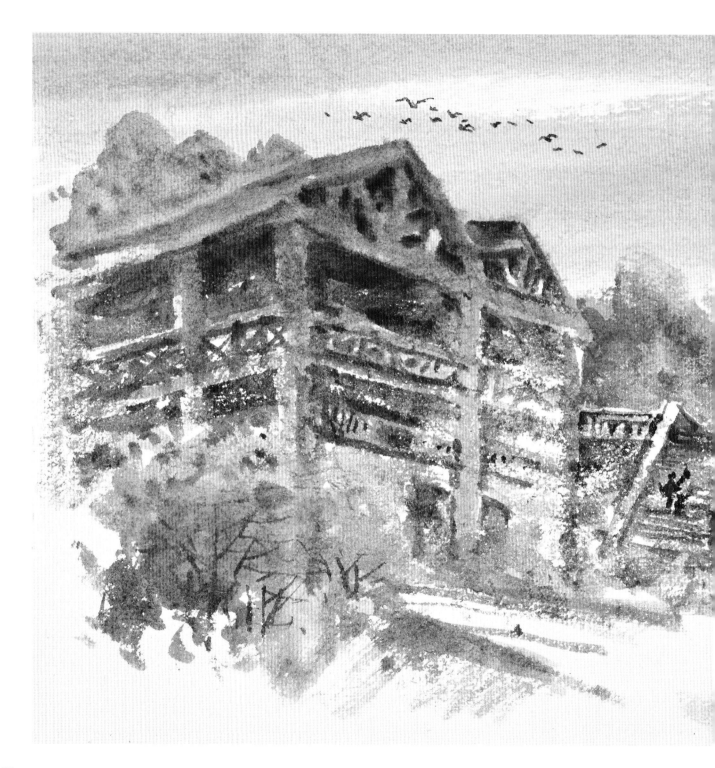

車站前面有台階、樹木、圍籬等,非常複雜,
我強調車站的木造建築,其他都省略了,
既省事也有清爽的美感。

阿里山車站 四開 2021

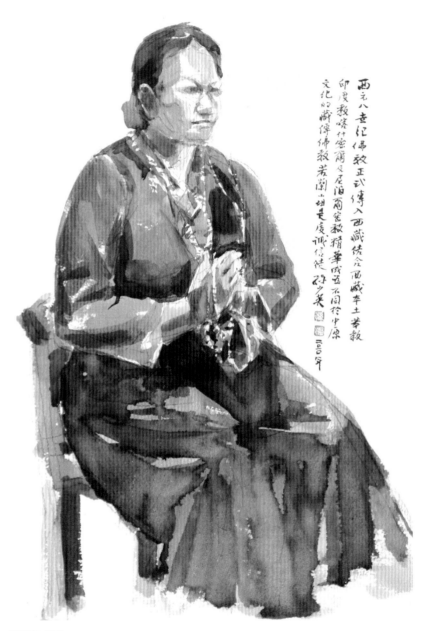

西元八世紀佛教正式傳入西藏結合西藏本土苯教
印度教密什密爾及尼泊爾苯教精華成互不同於中原
文化的藏傳佛教若劉小姐是虔誠信徒 孫少英 二〇一四年

一位潛心修行的朋友，來到畫室，
坐姿很有美感，徵得她同意，
我以簡約的方式迅速畫下來，
臉部、雙手、念珠及衣裙著筆簡約精準，
畫完，朋友非常滿意。

修行者 四開 2014

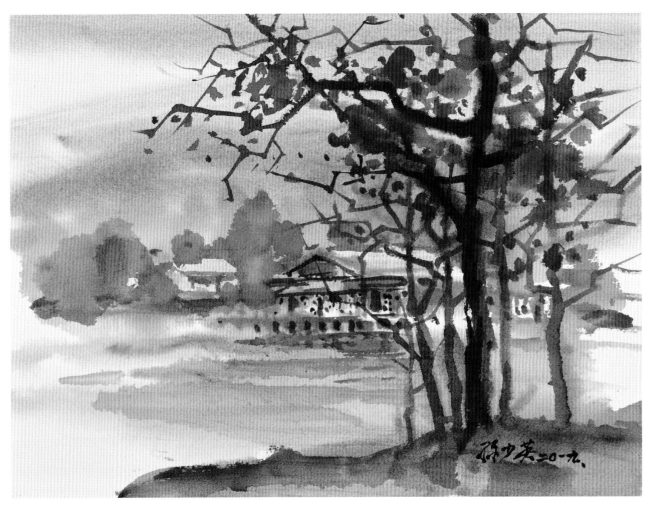

車埕一角 四開 2019

這幅畫近景、中景、遠景很分明，
我處理方式是近景濃密，中景簡約，遠景模糊，
著重層次變化。

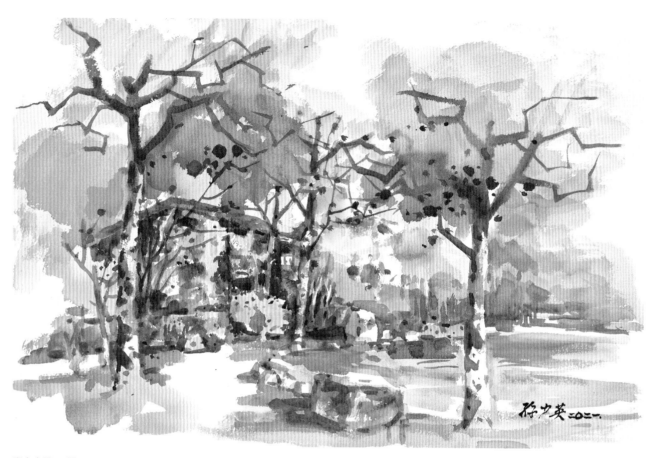

廖家庭園 四開 2021

我試著將樹木的樹枝簡化處理，
與樹下密集的房屋，
似乎有一些疏密對比的美感。

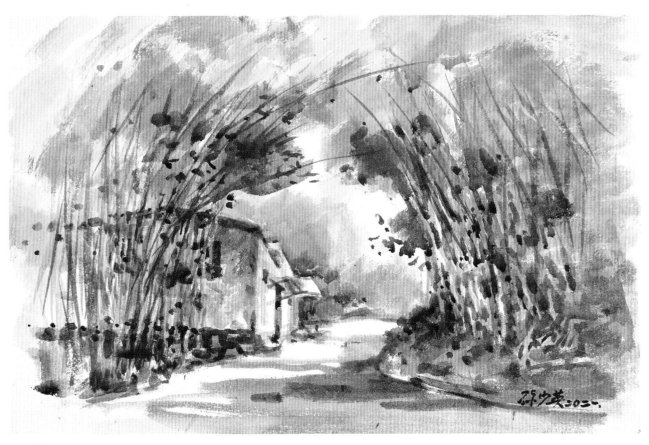

竹林人家 四開 2021

山坡的道路兩邊茂密的樹叢中夾雜著層層的青竹，
我以留白穿插的方式簡約處理，
尋求其多變化的量感。

氣勢美

我常常參加一些團隊的寫生活動，畫完後，都會把畫集中起來，做一個快閃畫展，彼此觀賞交流一番。

　　我常注意到，有些畫近看很細緻，構圖色彩很調和很完美，稍遠看，則覺得有些薄弱。

　　有些畫，近看很散亂，不夠細緻，遠看則覺厚實有力。

　　我常常為此思索，我發現了一些道理。

一、小心翼翼的描繪，會細膩精緻，但會缺乏揮灑的快感，這類畫適合近看。

二、放開心胸，不拘泥，不擔心，大膽用筆用色，會有豪放的氣勢，適合遠看。

　　因此，我悟出了畫有細緻美與氣勢美的分別，上章已談到細緻美，在這裡我要分析一下氣勢美。

　　構圖方面：一張畫，在合理的構成中，要顧及到「張力」的效果。

　　譬如畫一棵老樹，一張畫是從根部到頂端完整不缺地畫在紙上，或為了精美，紙張四周留些空白。另外一張畫是頂端切掉一些，兩邊空白也少。兩張畫比較起來，前者優於精美，後者則優於張力，氣勢往往源於張力。

三、色彩方面：一張畫多用間色，調和柔順，少有對比，這類畫，往往優雅有餘，力道不足。另一張畫色彩強烈，對比鮮明，這類畫往往失之平和寧靜，但氣勢十足。

　　畫家一生作畫無數，隨著環境、心情、年齡的不同，會出現各種風貌，細緻也好，氣勢也好，總歸一句，一切隨其自然，自然就是美好。

鑽石遊輪 對開 2019

我第一次坐遊輪，玩過橫濱返船時，在碼頭側面的廣場上畫下遊輪的全貌，
我當場畫素描，回來畫水彩，至今遊輪的雄偉氣勢，深留心底。

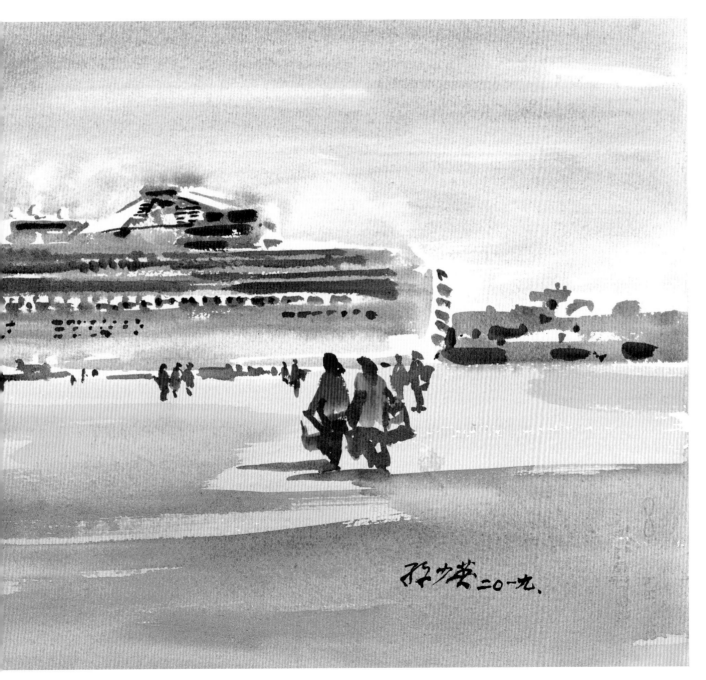

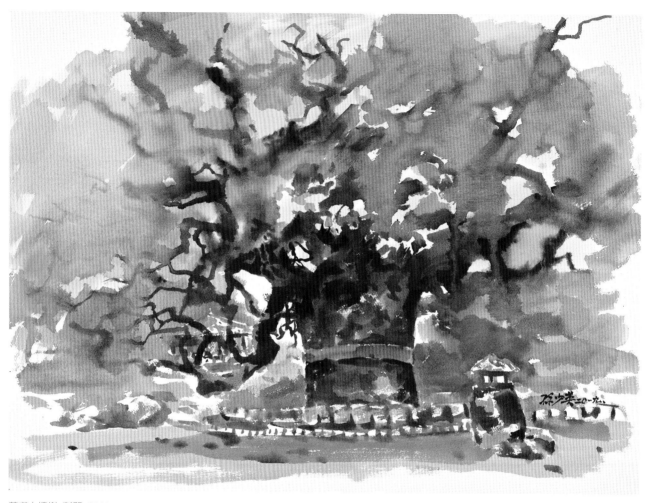

草屯大樟樹 對開 2019

樹幹粗壯直挺，枝葉濃密廣闊，
一副生氣蓬勃的神態。
我盡量沾滿空間，表現其氣勢之美。

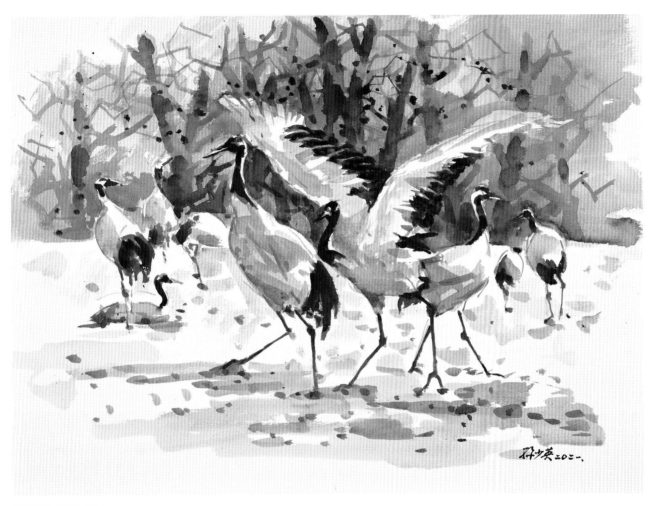

展翅飛舞 對開 2021

雄鶴求偶，展翅飛舞，
使畫面氣勢十足。

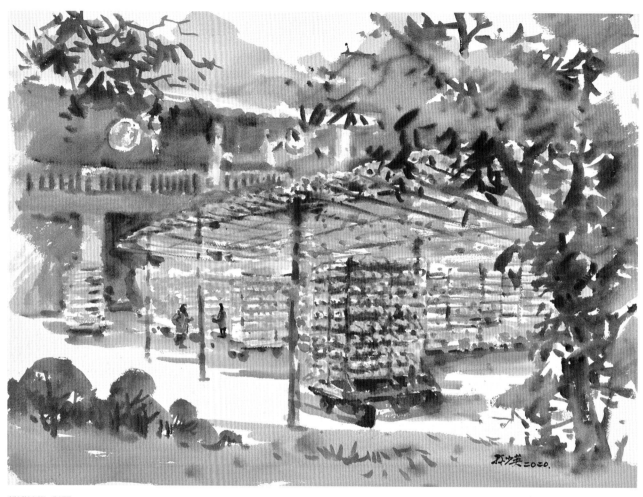

新埔柿餅 對開 2020

那天我寫生時，
發現許多攝影家都是高處或棚下取景，
我則遠處畫下這幅柿餅棚架的全景，
後來我發現攝影家的近景有其精緻美，
我的遠處取景則有壯闊的氣勢美。

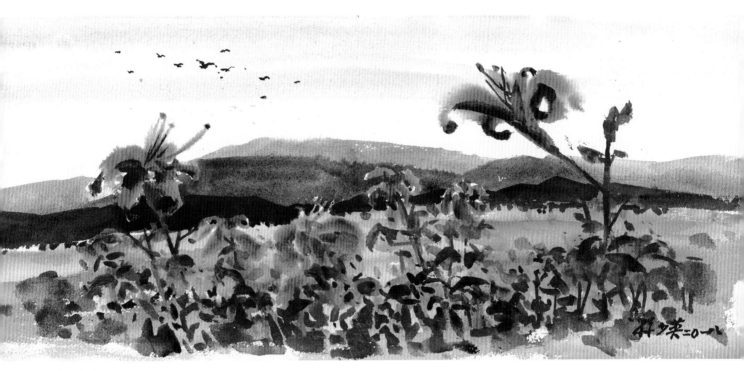

金針花 六開 2018

大面金針花田形成花海，
我特意高出數朵，展現在晴空中，
花海有大面美，
獨立高出的花朵則富有氣勢美。

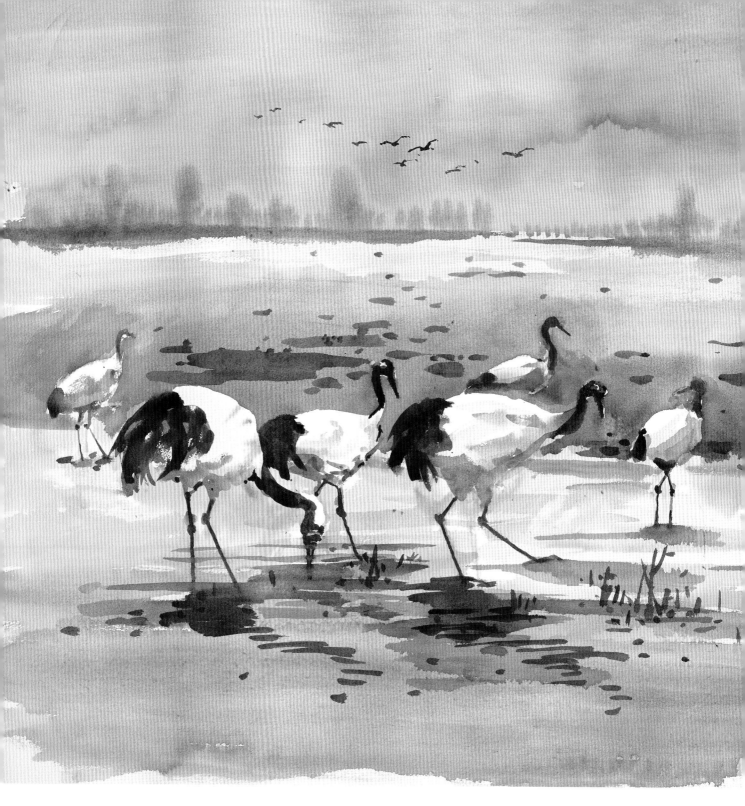

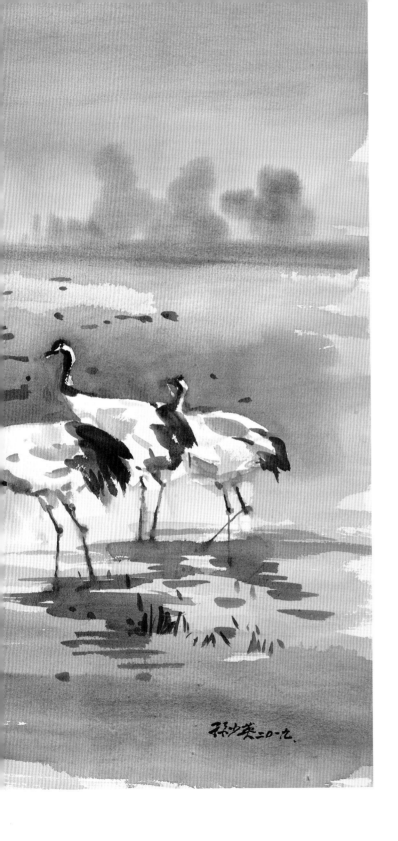

九隻鶴在聚集覓食，我首先考量的是有的向左，
有的向右，焦點在中間，畫面有凝聚感。
有抬頭，有低頭，彼此間有疏有密。
畫面寬廣，內容豐富，生動中有氣勢美。

潟湖之鶴 全開 2019

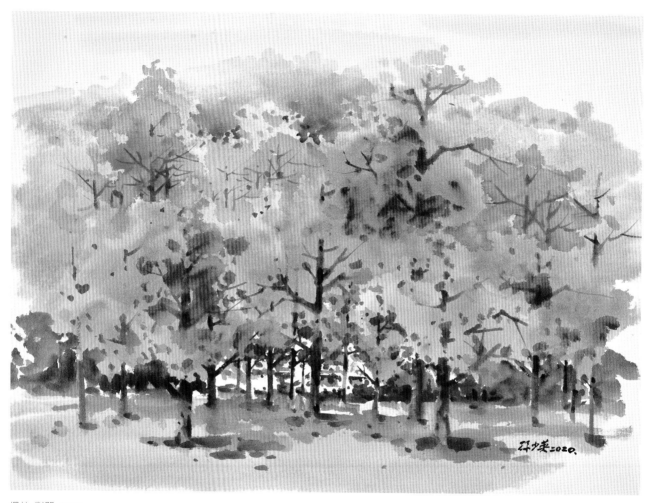

楓林 對開 2020

大面的楓林，豐滿而單純，漫步其間，
深深體會出了它的美感和氣勢。

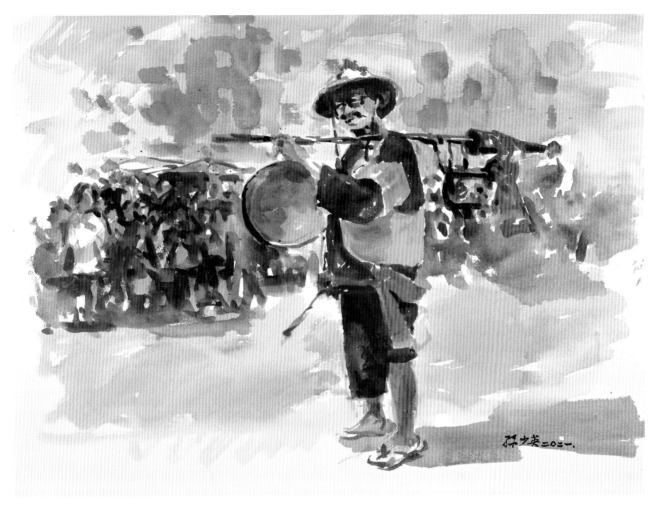

報馬仔 對開 2021

媽祖出巡，都有報馬仔前導，
報馬仔一身創意的打扮和精神抖擻的步伐，
氣勢逼人。

抽象美

抽象畫是近代極流行的一種畫風。

抽象畫的特色是：

一、完全擺脫了形的規範。

二、強烈的自我意識。

三、有些畫家的作品跟美完全脫離了關係。

　　與抽象畫相對的是寫實畫。

　　寫實畫最高的追求是造型的精確、變化與美感，有人認為精確美感之外，加一些抽象觀念，會更美，我也認為頗有道理。

　　印象派的畫風，在近代極受歡迎的原因，就是因為它在精確的造型之外，加進了抽象觀念。把古典的暈塗筆法變成了奔放的筆觸，把明確的輪廓，變成了模糊的形態。構圖及色彩也加進了個人的極端思維和想像。這些都是初期的抽象概念，由這些概念演進了後來的完全抽象。

　　我一直認為寫實是畫的基本架構，抽象是美的有效來源，兩相配合，可以達到美的最高境界。

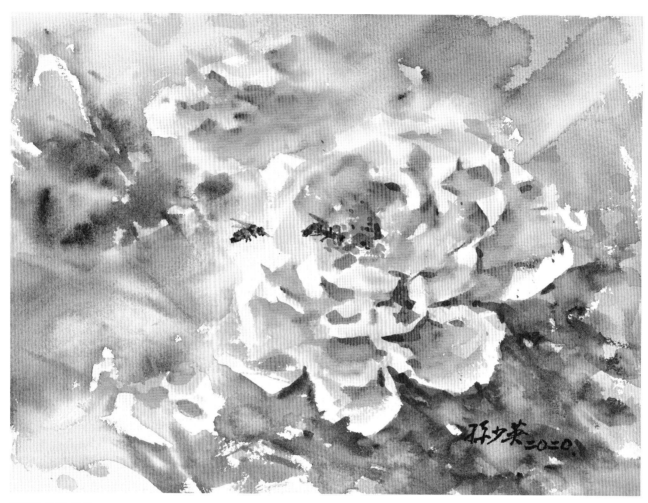

牡丹花 八開 2020

部份花瓣很具象，
其他部份是抽象畫法，
模糊而不具實體形狀，
才能襯出花瓣的真實感。

我以香爐為主體，
後面的景物除了屋頂清楚以外，
其他繁複的貢品及信眾，
我全以抽象方式處理。

鹿港天后宮 對開 2016

花叢留白，完全是一種抽象概念，
要把握其大面的組合效果，
並以點狀的筆法表現花朵的密集感。
樹的枝幹要明確，
使整個樹形呈現出來。

日本垂櫻　四開　2009

被風吹動的草叢，也是要以抽象概念來處理。
我先以黃綠色不規則的塗些大面，
再以較深的黃綠畫出左右搖擺的雜草，
然後以較深的色彩填補草叢的空隙。

鄉間草叢　四開　2021

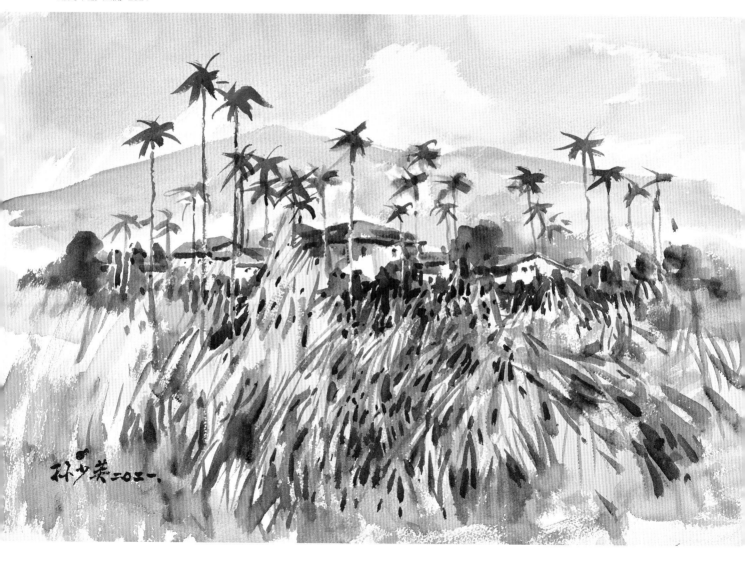

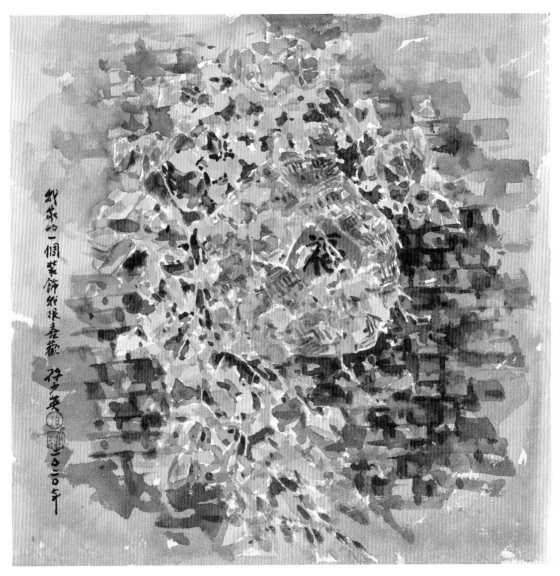

福滿人間 對開 2020

紙張是楮皮宣紙，這種紙不易渲染，適合乾畫。
畫面看很具象，其實完全是抽象觀念。
層層的葉子及不規則的細長莖條，
不可能依實在的樣子精細描繪，
要掌握它的特色靈活運筆。

庭園中花木很多，
我爲了強調建築物的美觀，
庭園花木則以抽象方式處理，
面塊組合，不具具體形象。

林家咖啡屋 四開 2017

後記

孫少英

　　回想我念書學畫時期約有四個階段：

一、學習階段：當時先後有三位教水彩畫的老師，香洪老師，擅長濕中濕，就是在水分飽滿的渲染中作畫；劉其偉老師主張大塊揮灑；劉獅老師講求按部就班，有計劃的作畫。這三位老師影響我最大的是劉獅老師，香洪的濕中濕和劉其偉的大塊揮灑只是參考。因此，幾十年來我自己作畫或是教學都非常注重下筆的先後步驟。

二、磨練階段：記得我有一次獨自到新店寫生，找了一個很僻靜地方，希望沒有人看到，但當我把畫架擺好，有人走過來，漸漸人增多了我開始緊張起來，亂了手腳，最後潦草收場。好長一段時期才克服了這種心理障礙。

三、著迷階段：寫生久了，得到了一些竅門，也開始著迷了。記得那段時間，做夢都是畫畫、一天不畫我很難過。回想起來，學畫有了心得，有了進步，那段時間極為重要。

四、愉快階段：退休後，沒有工作負擔和精神壓力，專心畫畫。每天騎著機車到處以寫生為樂，後來有許多愛畫者，羨慕我的生活方式，多人來跟我學畫，一起寫生。先在埔里當地，再到外縣市，也曾出國多次。我藉著這些機會積存了許多作品，展覽、出書，在退休的生活中深得寫生、交友、旅遊之樂。

　　謝謝盧安藝術文化公司在此出版業不景氣的時候還肯為我出版這本《水彩畫美感經驗》。畫畫是一種樂趣、美感更是一種享受，希望這本書能提供愛畫者、愛美者些許導引的效果。

畫家夢

圖文：孫少英　2020年4月

常常聽人說有夢最美，活到快九十了，我有什麼夢哪？

記得我念小學二年級的時候，那一年大約是西元一九三八年，一天跟同學在青島市膠州路路邊玩耍，看見一個外國女孩在用鉛筆畫街景，我們很好奇，跑過去看，看了一會，同學都離去了，我卻捨不得離開，有同學跑回來催我走，我還是一個人堅持看下去，看她畫完，當時覺得這真好玩，非常羨慕。這件小事，在我腦子裏一直縈繞到現在。上學後父親就規定我每天要寫做，現在的說法就是臨摹字帖。放學回家，父親已把紙筆硯及九成宮字帖擺好，他看著我寫完，才能出去玩，從那之後，再不得貪玩了。一開始，我好不自在，尤其當同學告訴我那個外國女孩又在畫畫時，我覺得好委屈。

現在想想，我畫畫不打草稿，畫水彩素描還有點筆力，完全得力於父親逼著寫做，臨摹字帖下的一點工夫。當我第一次讀到「子欲養而親不待、樹欲靜而風不止」，這段詩句時，對父親的苦心，感嘆不已。

我念青島市李村師範時，已經十七、八歲，有一天獨自到灃泉公園去玩，發現一個中年人在用水彩寫生，畫公園內一棟歐式建築和周邊風景，我小心的擠過圍觀的人，在他背後仔細看他熟練的，旁若無人似的專注地畫。當時令我十分著迷，那位胖胖的中年人寫生的景像，幾十年來在我腦子裏記得清清楚楚。

師範學校很注重美術，學校有兩位美術老師，一位教國畫，是一位道貌岸然的老先生；一位教西畫，是年輕親切的楊蒙中老師。我與幾個同學很喜歡西畫，楊老師常常帶我們郊遊寫生。記得有一次楊老師語帶玩笑的問我們：「有沒有人想當畫家呀？」時間太久了，忘記同學是怎麼反應，但對我來說，當畫家在我心目中種下了一顆嚮往的種子。

誰知命運如此的安排，一九四九年國民政府軍自青島撤退，我一個師範生，心不甘情不願地離開學校，被哥哥強押上船，混在哥哥的部隊中，似乎也是自然的；無可奈何地穿上軍裝，成了

軍人，就一路來到台灣。亂世中沒了父母，唯一的親哥費心地照顧我，帶我逃難，混入軍隊求生存這也是意料之外的。

來到台灣，在軍中服役，心中總有失學的遺憾。有一天跟同鄉好友劉立中聊了起來，他說他有位畫家朋友叫楊蒙中，也從青島逃出來，問我要不要認識，這真是天大的驚喜，竟然楊老師也到台灣來了，我要立中趕快帶我去看他。楊老師在台北中山女中教美術，住在學校的一間日式宿舍。看到楊老師，完全是一種他鄉遇故知的感覺，彼此興奮不已。那次見面楊老師告訴我，他們杭州藝專同班同學來到台灣的還有幾位，其中有席德進和廖未林，席德進畫水彩，廖未林畫插圖，都已頗有名氣。楊老師還說，找機會介紹我們認識。後來軍隊移防到南部，跟楊老師沒再連絡。

現在想想，當時最大的痛苦是失學，無法繼續學業，感覺前途茫茫。那年代軍中還沒有退伍制度，當兵不知道要當到何年何月，想要離開軍中是很困難的一件事。以當時情況，即使我能夠離開軍中，一無所有，人生地不熟，怎樣生活？想要繼續學業的話，又怎麼會有錢念書呢？二十幾歲年輕的日子就覺得人生毫無希望。

沒想到，上天為我開了一道曙光，讓我的一生完全改觀。一九五二年，國防部總政治部在北投成立政工幹部學校簡稱政工幹校，學校設有研究班、本科班、業科班。業科班設有五個組，分別是新聞、美術、音樂、影劇、體育。修業二年。畢業後分發軍中服務，現役軍人高中畢業或同等學歷可以報考。重要的是現役軍人可以報考，這真是天上掉下來的禮物，我趕緊報考了美術組。記得考場在成功中學，美術組約百人報考，錄取五十名。考試術科是畫「大顏面」石膏像，我因為有楊老師教的一點素描基礎，很快就畫完了，看看周邊的考生，自己信心滿滿。有趣的是考場中有半數是穿軍裝的考生，頗引起「老百姓」考生注目，尤其是女生的好奇。一個月後在《新生報》放榜，當我看到我的名字寫在榜單上，不知道為什麼，我突然，全身冒出一陣大汗，

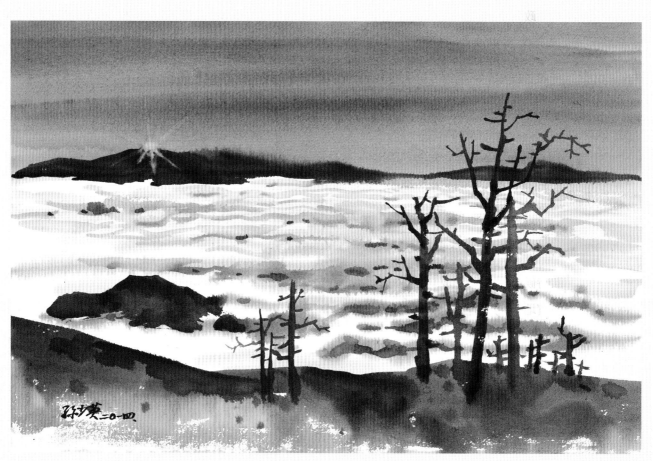

雲海與曙光

興奮過度嗎？或者震驚過大？我當場哭了。

政工幹校開學了，當我第一天坐上自己的課桌，在素描教室分到自己專用的畫架時，坐在畫架前，我感覺在多年的迷惘中，終於找到了一條生路。當時幹校的老師陣容可說是一時之選，我最喜歡的水彩課是劉其偉老師和劉獅老師，劉其偉的大筆揮灑和劉獅的按部就班，養成了我日後渲染和乾筆混合的習慣畫法。

梁中銘老師的素描和速寫，更是影響了我一生的興趣、工作、甚至事業。李仲生老師的現代畫思維，是當時最感新奇的課程。周末還有課外的漫畫教學，學校特聘當時鼎鼎大名牛哥來任教，牛哥那時候大概三十歲左右，人帥氣，上課也風趣，看他在黑板上示範各種人物的動態表情，出神入化，使同學們佩服地五體投地。

現在年輕人可能沒聽過「政工幹校」這個學校，它就是國防大學政治作戰學院的前身，當年幹校是二年制，穿著軍服上課，沒有寒暑假，晚上有自習，二年學業充分發揮了教與學的效用。那時候老師們要求學生，美術的基本功要扎實，以後要「靠美術當飯吃」，果真我們二年都扎扎實實地學習，完成學業下部隊服務。後來在一九六五~六八年，我又回校補修學分，終於帶上了學士帽子，完成了大學美術系的心願。

軍中服役期間，認識了服預官役的趙澤修，趙澤修師大美術系畢業，畫得一手好水彩，共事期間建立深厚的感情。他退伍後，曾赴日本與美國研習動畫影片製作，在光啓社完成了多部動畫短片，還得過金馬獎。澤修多次誠懇地勸我，想辦法離開軍中，到社會發展，他會為我安排工作。一年後，我想了辦法，真的離開了軍中，他安排我在光啓社工作，負責電視美術及動畫製作。那一年是一九六二年，初入社會，一切陌生，競競業業，虛心學習，努力工作。在光啓社工作七年，澤修應美國夏威夷大學之聘，移民美國。我則考進了台視，在台視工作穩定，待遇良好，勤奮工作中，我沒忘記我繪畫的初衷，每逢假日，約好友郊外寫生，晚上則思考創作，還在

基隆路畫室教了一批學生，他們還常常回憶起那些年輕時期一起去寫生的趣事。

　　六〇年代在台北正是藝文蓬勃興起的時代，許多繪畫和文藝團體紛紛成立，當年我也是畫畫和創作新詩的年輕小夥子，王藍先生邀集同好，創立中國文藝協會和台北中國水彩畫會，我也受邀參加。台灣第一本水彩畫集還是這個畫會出版，畫冊布面精裝，我的畫作也忝列其中。我第一次畫展是在台北南海路美國新聞處林肯中心，展出水彩和素描。那時候畫展很少，記者會自動來採訪，我記得來採訪我的記者是周玉蔻，她政大新聞系剛畢業，初入職場，很認真，謙和又活潑。二〇一六年我受邀參加她的廣播節目，我曾提起當年採訪的這件事，她說還有些印象。

　　第一次畫展歷史博物館何浩天館長來看我的展覽，順便邀我去歷史博物館看蕭勤個展。美新處離史博館很近，當天下午我去參觀了蕭勤畫展，一到會場，真是讓我跌破眼鏡。偌大的會場只展出一幅畫，是一大匹白棉布，用大刷子醮墨汁，從頭到尾一線刷下來，中間有些濃淡曲折，這幅棉布繞畫廊的牆壁轉了一圈，就是他的「長卷」作品。蕭勤先生是旅居海外的著名藝術家，受政府國建會的邀請回國參加國事會議，順道在國家畫廊舉辦一場個展。

　　看了蕭先生的個展，回來看看自己的展覽，諸多疑問塞滿腦際。我躲在畫廊一角，呆呆的思索了很久、很久。最終理出了一點想法或說是主見：「人各有所長，我要堅持寫生，有計劃的全台畫透透，在寫生的創作中尋求寫實的美感和樂趣，不可取巧。」因為我已經在台灣電視公司工作多年，我深刻了解，一般遵循傳統的繪畫創作，多不被重視，新聞媒體也不會關注。新聞媒體要的是創新，是噱頭，或說是標新立異。這與我的性格不合，我是務實無花邊新聞的人，實在畫出有內容、有價值、有美感的東西，才是我的理想。美新處展覽以後，與畫界多有接觸，在台北陸續受邀個展或聯展多次。最值得回味的一回是大約在一九七八年，在龍門畫廊個展，龍門畫廊是當時台北唯一的私人藝廊，主人是畫家楊興生，很榮幸受到楊老師的厚愛，在他精緻的畫廊展出兩週，也算是在台北畫界嶄露頭角。當年一般畫家認為能在龍門展覽，要有點水準，我為此也

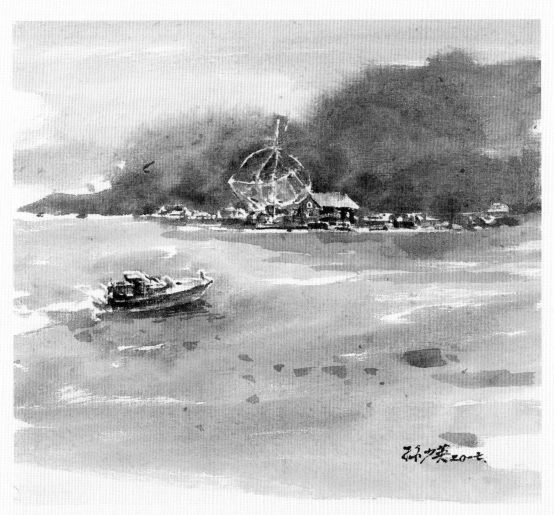

迷霧日月潭

143

有些沾沾自喜。

　　在台北生活了四十年，一九九一年我從任職二十二年的台視美工組長任內退休，於是我決定遠離都市塵囂，移居我內人的家鄉埔里，我終於可以開始專心畫畫了。埔里地處台灣中心，山明水秀，氣候溫和，被譽為是台灣最適宜居住的小鎮，從此開啓了我想要「畫遍台灣」的多年夢想，那一年我六十歲。

　　我先畫埔里，我騎內弟翁慶吉送我的舒克達機車，沿著台十四線寫生，從草屯九九峰開始畫，經過柑仔林，沿著烏溪，過了三個隧道，進入山城埔里。半年的時間，我穿過大街小巷，田園鄉野，畫了百餘幅鉛筆素描，配上說明短文，出版了《埔里情》素描集一書，同時間原畫作在埔里鎮圖書館田園藝廊展出。從此進了埔里的藝文圈，跟多位畫家成了好友。在多位愛好繪畫的年輕朋友催促下，我利用岳父家的空屋成立了畫室。從此「開班授徒」，延續了十餘年，算起來在我畫室一起作畫和寫生的畫友有百餘人。為便於教學，我編繪了一本《從鉛筆到水彩》分享給同學參考。沒想到這本書由畫友好心幫我送到書局代售，竟賣到三刷，是我教畫中的意外收穫。

　　隱居埔里九年多，寫生創作與教學佔了大半的時間，日子過得非常充實。沒想到，平靜的生活中災難來敲門了。一九九九年九月二十一日，台灣發生強烈地震，埔里受災嚴重，我的工作室全倒，幸好家人平安逃過一劫，但是很多照片與紙本資料都被土石所埋無法找回。剛出版的《埔里情》素描集也被覆蓋，幸好埔里好友就近幫忙搶救，讓損失減至最低，受災心情獲得撫慰。災難過後，心情稍有穩定，我又興起了寫生的念頭，心想許多災況用素描畫下來，也是大時代災難的另一種記錄。

　　正好我的鄉友任職中央社編輯主任的孟繼淇來電話，他知道我素描畫得不錯，要我畫些地震素描寄給他，他會送到報社發表，以他在新聞界的敏感度他覺得用素描來報導地震，比照片在報紙版面上有點變化，有美感。我的地震素描圖與文，最先刊出的是新生報副刊，主編大作家劉靜

娟用了我數十篇地震圖文稿子。

我投稿到聯合報副刊，也被採用，美編主任陳泰裕來電話要我繼續送稿，對我真是莫大的鼓舞。另有多份報刊雜誌也陸續用我的稿子，那段時間真是忙的不亦樂乎。所有的地震原畫有百餘幅，在二〇〇〇年，我編成《九二一傷痕》一書。

新故鄉文教基金會董事長廖嘉展先生把我這百餘幅地震原畫推薦給「九二一震災重建基金會」謝志誠執行長，謝教授來我家看過後，當場決定由基金會收藏。後來捐給了台大圖書館。

行政院新聞局中部辦公室處看到了我在報刊上發表的許多文稿，張茂林副處長給我電話，邀我參加他們定期主辦的報社社長、總編輯、主編的參訪團，到各地參訪報導。真是難得的好機會，我藉此寫生投稿又忙了好一陣子。有一次我們專訪鹿谷，清晨我在街頭寫生，有位年輕女士在我們身後一直看我畫完。她給我名片，鄉間小路主編余淑蓮，她接著問我，這張畫要不要發表。從那之後，余主編在《鄉間小路》雜誌給我開闢了一個〈畫我家鄉〉專欄，維持了十年之久。

人間福報覺世副刊主編滿濟法師寫信給我，要為我開闢〈畫我家園〉專欄。每星期一篇，維持了三年。二〇一三年，日月潭風管處林志銘處長來找我，要為我出版一本日月潭畫冊，這本畫冊我取名為《水彩日月潭》，中英日三種文字介紹，是風管處送給貴賓的文宣禮物。

這些事情忙過以後，我即開始我環島旅遊寫生的計劃，大女兒觀庭陪我，多位畫友開車帶我們跑遍全島，先後完成了：《日月潭環湖遊記》、《阿里山遊記》、《台灣小鎮》、《台灣離島》、《台灣傳統手藝》、《山水埔里》。上旗出版社照旗、瑞美夫婦為我出版了一本《畫家筆下的鄉居品味》，我畫了十二位畫家的鄉居環境和生活狀況，有吳讓農、李轂摩、柯耀東、黃義永等名家。埔里鎮圖書館每年都為我安排在田園藝廊畫展及新書發表，謝謝他們的用心。

寫生旅遊台灣，不只是畫畫，更是充滿著趣味，從二〇〇七年起，我畫遍了台灣本島和離

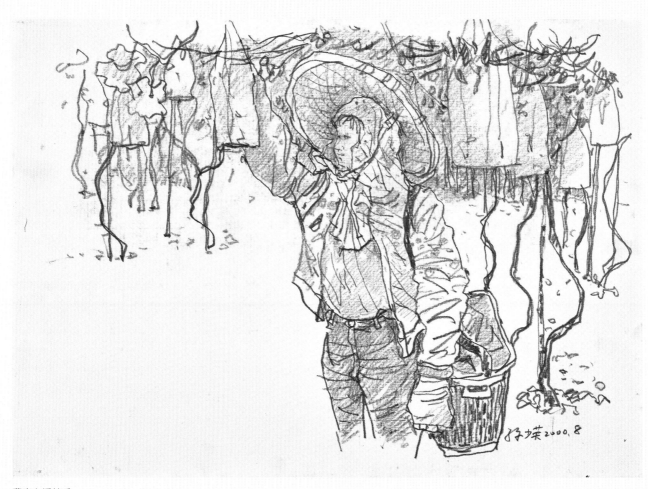

農家女採絲瓜

島，真是我創作的高峰期。我記得畫阿里山一共去了九次，阿里山不只是遊樂區，還包括瑞里、來吉、達邦、山美四個鄉，範圍遼闊，多位志同道合的畫友張勝利、黃德蕙夫婦、曾戀筑、陳始玲、蔡宗正，分別開車來帶我和女兒觀庭跑遍了各地的森林、茶園、山溪，這才是深度旅遊。白天認真寫生，晚上尋覓在地美食，或小酌配野味，樂在其中，台灣雖小，真是個寶島。

　　住在台灣行動非常自由，想到哪兒畫就到哪兒畫，要去國外寫生也是風氣蠻盛的。我也喜歡跟三五同好，一起出國去寫生，畫過了英國、法國、美國、日本、大陸的杭州、蘇州、漓江等地。在二○一二年出版的《寫生散記》一書中，羅列了去了日本兩次的畫作，一次去秋田縣仙北市畫櫻花，一次去上高地畫楓樹。冬天在上高地的冰天雪地寫生，畫到手都凍僵，顏料也結冰。東北岐阜縣合掌屋的原始造型，非常有特色，我留下豐富的寫生作品。去美國那趟寫生是個人旅行，我去了加州，又去了亞里桑納州，在親戚照美家待了一個多月，亞里桑納州靠近墨西哥，自然環境與房屋建築跟加州完全不一樣，那些高大的仙人掌，看了令人驚喜，當然跟台灣的風景相比更是天壤之別。

　　從一九九一年以來，我連續幾年的寫生、展覽、出書、不停的曝光，所謂「自助者天助也」，果然有利的機會接踵而來。也有多位收藏家每年展覽都會收藏我的畫作，每一位收藏家我個人都非常感謝他們的支持。台中盧安藝術的康翠敏總經理也是其中一位，我記得好像是從一九九六年開始，我每年的展覽總是會看到他們賢伉儷來賞畫，展覽邀請卡的封面畫作往往會被她捷足先登，畫冊封面封底畫作也是如此。畫畫的人遇到知音總是會歡喜。有一天她來我家，她們公司想做我的經紀人，代理我舉辦的畫展，出版畫冊及一切的推廣活動。我受寵若驚，我直接了當地問她，我值得嗎？妳瞭解我嗎？妳覺得我有前途嗎？妳知道我多大年紀嗎？那年我八十四歲，到今年，我們已愉快地合作六年了。翠敏本人條件優越，聰慧能幹，更重要的是誠懇、認真，極好相處。她帶著盧安藝術的團隊幫我行銷，利用FACEBOOK和LINE社群推廣。時

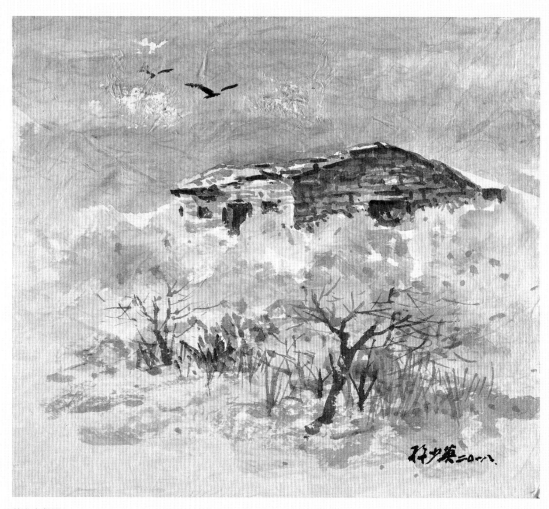

林中土角厝

代在變，現在是 e 化世代，我也跟上時代用LINE溝通，但打注音符號眞是麻煩，能夠由年輕人代勞，讓我這個老頭兒可以放鬆心情，專心創作，眞是好福氣。

六年中，盧安公司爲我籌劃了數次大型展覽，如：國父紀念館、台北藝文推廣處、福華沙龍、台中文創園區、台中大墩文化中心、暨南大學圖書館以及一些配合商業活動的小型展覽。福華沙龍開創已四十餘年，頗有聲譽，邀展的門檻也高，能成爲他們畫廊的定期展出畫家，是我這些年來最感滿足的一件事。翠敏幫我出版了四本大型畫冊、一本藝術旅遊書、最近一本是再版《九二一傷痕》，它是九二一地震二十周年的紀念版。在六本書中《手繪台中舊城藝術地圖》是用藝術行銷模式推廣台中，很創新的概念。其中《寫生藝術》及《素描趣味》兩書是集我一生的寫生創作經驗編成，是我心血，也如同我的生命。

翠敏經常跟我討論，未來的創作方向，我們共同的認知是：

一、畫出台灣的特色和美感是我們永續的志願。

二、以畫的功能，爲社會做些貢獻。

三、重視寫生，推廣寫生。

四、簡約寫實是我們的標準畫風。

我已九十歲，身體還好，感謝生命中陪伴我的家人，幫助我的朋友，在我有生之年，希望在盧安藝術的愛護和協助之下，我要實現我多年的畫家夢，我的筆不只畫山，不只畫水，我要畫出台灣的尚美容顏和台灣的勤樸內涵。

孫少英

經歷

1931 出生於山東諸城
　　 青島市立李村師範肄業
1949 來到台灣
1955 政工幹校藝術系畢業
1962~68 光啟社負責電視教學節目製作及電視
　　　　 節目美術設計
1969 復興崗大學藝術系學士畢業
1969~91 台灣電視公司美術指導及美術組組長

1991~迄今 ・移居埔里專事繪畫及寫作水彩畫
　　　　　 ・至2020年為止，出版19本畫冊及寫生遊記
　　　　　 ・水彩畫個展六十餘次
　　　　　 ・世界唯一的921大地震紀實畫家
　　　　　 ・921地震百張素描原作—台灣大學圖書館永久館藏
　　　　　 ・推動台灣寫生藝術的重要推手之一
　　　　　 ・手繪台中舊城的寫生嚮導
2021 榮獲南投縣玉山美術貢獻獎

著作

1963 孫少英鉛筆畫集
1997 《從鉛筆到水彩》
1999 《埔里情素描集》
2000 《九二一傷痕—孫少英素描集》
2001 《家園再造》
2003 《水彩日月潭》
2005 《畫家筆下的鄉居品味》
2007 台灣系列（一）《日月潭環湖遊記》
2008 台灣系列（二）《阿里山遊記》
2009 台灣系列（三）《台灣小鎮》

2010 台灣系列（四）《台灣離島》
2011 台灣系列（五）《山水埔里》
2012 《寫生散記》
2013 台灣系列（六）《台灣傳統手藝》
2013 《水之湄—日月潭水彩遊記》
2014 《荷風蘭韻》
2015 《素描趣味》
2016 《手繪臺中舊城藝術地圖》
2018 《寫生藝術》
2019 《九二一傷痕—孫少英素描集》20週年紀念再版

畫歷

一・近年個展

2016 南投九族文化村・馬雅展覽館—櫻之戀孫少英水彩展

2016 彰化拾光藝廊—孫少英的文化手繪・斯土有情

2016 台中福爾摩沙酒店—孫少英的手繪舊城（一）漫步台中車站

2016 台中 Art & Beauty Gallery—亮點・文化—孫少英手繪台中

2016 嘉義檜意森活村—嘉義映象之旅—孫少英手繪個展

2016 埔里紙教堂—流・Gallery—荷∞無限個展

2017 國父紀念館逸仙藝廊—如沐春風—水彩畫臺灣孫少英個展

2017 台北福華沙龍—孫少英探索台灣之美—城與鄉

2017 埔里紙教堂—流藝廊—愛與關懷募資畫展

2017 日月潭涵碧樓—孫少英探索台灣之美—水彩日月潭

2017 日月潭向山行政遊客中心—孫少英探索台灣之美—水彩日月潭

2018 財政部中區國稅局特邀—繽紛蘭韻孫少英水彩個展

2018 台中盧安潮—秋紅谷夏日戀曲孫少英個展

2018 台中盧安潮—秋紅谷生態之美孫少英水彩個展

2018 臺北市藝文推廣處—2018年駐館邀請藝術家—從形到型孫少英水彩藝術展

2019 台中盧安潮—花現芬芳-孫少英水彩花卉之美

2019 台北福華沙龍—靜、淨、境 孫少英水彩藝術

2019 南投縣政府文化局藝術家資料館2019駐館藝術家—「南投崛起—走過921，孫少英畫我家鄉」

2019 埔里紙教堂—流藝廊「跨越・共和」921地震20週年印象展

2019 國立暨南國際大學圖書館「大地春回—走過921，孫少英畫我家鄉」

2021 台北福華沙龍「喜氣洋洋—孫少英九十創作展」

二・重要聯展

台灣國際水彩畫協會

南投縣美術家聯展

南投縣美術學會會員聯展

埔里小鎮寫生隊聯展

三・參加藝文社團

中國美術協會

中國文藝協會

中國水彩畫會

中哥文經協會

台灣國際水彩畫協會

中國當代藝術協會

投緣水彩畫會

眉之溪畫會

魚池畫會

南投縣美術學會

埔里小鎮寫生隊

四・駐館藝術家

2013 埔里鎮立圖書館第一屆駐館藝術家

2017.09~2018.06 大明高中駐校藝術家

2018 臺北市藝文推廣處駐館邀請藝術家

2019 南投縣政府文化局藝術家資料館駐館藝術家

2020 南投縣政府文化局資深藝術家紀錄拍攝

水彩畫
美感經驗

The Aesthetic Experience of
Watercolor Paintings

作　　者：孫少英

發 行 人：盧錫民

主　　編：康翠敏

出版單位：盧安藝術文化有限公司

郵政劃撥帳號：22764217

地　　址：40360台中市西區台灣大道2段375號11樓之2

電　　話：04-23263928

E - m a i l：luantrueart@gmail.com

官　　網：www.whointaiwan.com.tw

設計印刷：立夏文化事業有限公司

地　　址：412台中市大里區三興街1號

電　　話：04-24065020

出　　版：中華民國110年11月

定　　價：新臺幣1200元

水彩台灣
藝術市場

國家圖書館出版品預行編目資料

水彩畫美感經驗 = The aesthetic experience of
　watercolor paintings/孫少英作. -- 臺中市：
　盧安藝術文化有限公司, 民110.11
　152面；21×22.5公分
　ISBN 978-986-89268-7-5(平裝)

　1.繪畫美學　2.水彩畫

940.1　　　　　　　　　　　　　　110017072